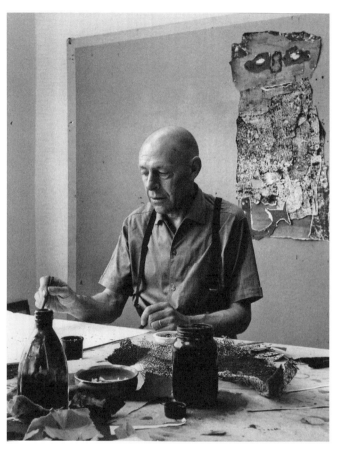
Jean Dubuffet, 1901-1985

Jean Debuffet,
Asphyxiante culture,
Jean-Jacques Pauvert, 1968

目　次

文化は人を窒息させる　7

文化は人を窒息させる

いまや教化教育が徹底しているので、ラシーヌの悲劇やラフェエロの絵画に関心がない

と言うような人にはめったに出くわさない。これは知識人であるかいなかを問わずである。

さらに注目すべきことは、この傾向は知識人のあいだよりも、ラシーヌを一行も読んだこ

とのない人々、あるいはラフェエロの絵を見たことのない人々のあいだで広がっていて、

彼らこそが神話的あるいは架空的な価値の最も戦闘的な擁護者になっているということであ

る。知識人のなかには、こういった価値を問題に付す者もいるが、彼らは、神話的あるい

は架空的価値の威光がひとたび崩れたら、自分たちの権威が持ちこたえられないことを恐

れて、はっきりものが言えないのである。彼らはペテン師なのであり、それを隠すために

自らを欺き、自分が活用してもいないこうした古くさい作品にあえて感動しようと試みて

いるのである。そうした努力の結果、彼らはなんとか感動するにいたったり、感動してい

ると自らに納得させることができるようになるのだ。

家具や調度品の場合、昔の流行が良き趣味を測る基準となる。田舎のブルジョワはルイ一四世、一五世、一六世といった時代の肘掛け椅子を自慢する。彼らは鑑識眼を持っていて、背もたれの絹が当時のものではないときには不平を言う。彼らは自分たちが芸術家であると思っているのだ。彼らはマリオン［窓の開口部を仕切る縦材］式の窓、中世の尖頭アーチ、初期ルネサンスの建築などを識別することができる。彼らはこうした立派な知識が特権階級としての自分たちの存続を正当化するものであることを確信している。彼らはそうして田舎の田吾作を相手に、肘掛け椅子は芸術であること、つまるところ背もたれを張るのにどんな絹がふさわしいかを知っているブルジョワを大事にする必要性を説くことに精を出す。

最初の情報省はイギリスで設置されたが、それは戦時中［第二次大戦］、情報をゆがめることが役立つと思われたときであった。すべての国家がそれに倣ってからというもの、まともな情報は存在しない。フランスでも数年前に文化省が設置されたが、これも同じ効果を発揮している。つまり、自由な文化を偽造された代用品に置き換えることで、この代用品が抗生物質のように機能し、他の文化が栄える余地のないかたちであらゆる場所を占

拠しているのである。

　文化という言葉は二つの異なった意味で使われている。ひとつは、過去の作品についての知識のことである（ついでに言うなら、過去の作品というこの概念はまったく根拠のないもので、一部の特権層の頭のなかで生じたその時々の流行に基づく貧弱な選択が保存されたものにすぎない）。そしてもうひとつは、より一般的に芸術的創造活動のことである。この言葉の曖昧さが、過去の作品（一部の特権層が取り上げた作品）についての知識と芸術的創造活動は同一のものにほかならないと公衆に思わせるために利用される。

　知識人は支配階級に属する人々のなかから、あるいはその階級に入り込もうと思っている人々のなかから選ばれる。知識人や芸術家は支配階級の構成員としての身分を与えられる。モリエールは王と食事をする。芸術家は僧侶と同様に公爵婦人の家に招待される。このような特権が廃止されたら、芸術家の数がどれほど少なくなることだろうか。芸術家がそうした特権的存在として自らを知らしめ、普通の人々と自分を区別するために、いかに気を配っているか（彼らの衣服の凝り方や特殊な行動規範）を見たらいい。

ブルジョワ階級が、彼らが言うところの文化（彼らがこの言葉で飾り立てる虚飾）が彼らの存続を正当化することを確信し、他人にも確信させようとするのと同様に、西洋世界は黒人にシェークスピアやモリエールを知らしめることによって自らの帝国主義的欲望を正当化する。

文化はかつて宗教が占めていたのと同じ位置を占めようとする。文化は宗教と同様、おのれの司祭、預言者、聖者、高位聖職者の一団といったものを持っている。高位聖職者をめざす征服者は、民衆の前に司教としてではなくノーベル賞を身にまとって現れる。不正を行なった権力者は自らの免罪のために僧院ではなく博物館を建てる。いまや彼らが人々を動員し世界征服を説くのは文化の名においてである。文化こそが「民衆の阿片」なのである。

文化の神話が革命から生き延びているのは、おそらくそれが真実として保証されたからである。ブルジョワ階級ならびに西洋帝国主義と密接に結びついているこの神話を断罪すると思われていた歴代の革命政府は、逆にこれを保存し利用した。しかし、これは間違い

であろう。なぜなら、そういうことをしたら、この神話をつくった西洋のブルジョワ特権階級はいずれまた舞い戻ってくるだろうからである。西洋のブルジョワ特権階級は、彼らが言うところの文化の仮面を剝ぎ取り脱神話化しないかぎり、取り払うことはできない。文化は彼らの武器でありトロイの木馬なのである。

国家統制は文化に対して入念に序列化された昔の教会と同じ形態を与えようとする。いわば「垂直的」にしっかり構造化されたピラミッド型である。創造的思考は、これとは反対に、無限に多様化する「水平的」増殖の形態から力と健康を身につける。この増殖にとって、公衆の耳にうんざりするほど吹き込まれる高位聖職者の自惚れた威光ほど障害になるものはない。普通の人々が自分自身でものを考えることができなくなり、自らの能力に対する自信を失うようなこうしたやり口ほど不毛な営みはない。これによって普通の人々は芸術に対して嫌気を催し、芸術は国家統制のため、つまり警察のために奉仕するペテンにほかならないという考えを持つことにもなる。

私は個人主義者である。つまり私は、私の個人としての役割は社会的利害関係が引き起

こすあらゆる拘束に反対することだと考えている。個人の利益は社会の利益と対立する。この二つの利益に同時に役立とうとすると、偽善と混乱に陥ることになる。国家が社会の利益を見張り、私は個人の利益を見張るということだ。しかし私は国家の顔をひとつしか知らない。警察の顔だ。政府の全省庁はこの顔しか持っていないように私には思われる。警視総監と警察官からなる文化省しか私には想像できない。その顔つきはきわめて敵対的で不愉快である。

集団を構成する個人が社会的基準よりも個人的基準を優越させようとし、個人的利益と社会的利益の対立が痛感され存続することは、集団にとって健全なことだと私は思う。というのは、個人が社会的基準に従うなら、そして個人が自らの利益よりも社会的利益に邁進するなら、もはや個人はいなくなり、生気の失せた集団しか存在しなくなるからである。社会秩序に対立する気紛れ、独立不羈、反逆といったものは、民族集団の健全性にとって最も必要なものである。集団の健全度は集団的規律への違反者の数で測ることができる。

「従属」精神以上に集団を硬直させるものはない。

芸術作品に対して社会的に「報われるべき」性格を付与し、栄誉ある社会的機能を果た

させることは、芸術作品の意味を偽造することである。なぜなら、芸術作品は厳密かつ強力に個人的なものであり、したがって社会的機能とは完全に対立するものだからである。芸術作品は反社会的なもの、あるいは少なくとも非社会的なものにほかならない。

個人主義は一九〇〇年においては絶賛されたことを指摘しておこう。それはモンテスキュー伯爵［本名ロベール・ド・モンテスキュー（一八五五〜一九二三）。フランスのダンディズムの体現者。プルーストやユイスマンスの小説の登場人物のモデルとなった］の子供じみた奇行やブルヴァール劇［パリのグラン・ブルヴァールを中心に流行った演劇］の技巧的な言い回しの時代だった。これは当時「オリジナル」とか「エキセントリック」と呼ばれた時代の好みを反映していた。こうした言葉は、要するに反抗的な者、独立的な者、絶対自由主義的な者などを意味していた。こうした態度は社会のあらゆる階層で繁茂し、知識人や芸術家のあいだでも君臨していた。そしてそれは革新的精神を触発し、この時代の創造性を牽引していた。しかし、この雰囲気はその後退行し続け、あらゆる領域において社会的利益を優先して自由な気分を消し去るという合意に席を譲った。

集団あるいは共同社会の重視は、いまや思想的指導者としての教授たちのほとんど満場

一致の合意となっている。過去の芸術作品を調べるゆとりを与えられている教授たちは、芸術とは何か、何を残すべきかといったことについて他人よりも通じていることはたしかである。しかし芸術創造の本質はイノベーションであり、そういう観点からすると、長いあいだ過去の作品の養分を吸ってきた教授たちほどイノベーションに不適格な存在はない。文学活動やジャーナリズムなど文学や芸術の普及や宣伝と結びついた職種についている教授の数を、三〇年前と比較してみたらどうだろう。現在、この種の教授たちは大きな社会的権威を得ているが、三〇年前にはまったくといっていいほど相手にされていなかったのである。

　教授というのは生徒の延長である。小中学校を終えるとまた次の学校に入るといったかたちで卒業・入学を繰り返し、軍隊に「再入隊」する軍人のようなものだ。彼らは大人の活動つまり創造的活動を望むのではなく、生徒の立場つまりスポンジのように受動的な立場にかじりついている生徒である。創造的気質は教授の立場つまり正反対である。芸術的（あるいは文学的）創造と他のあらゆる創造的形態（商売や工芸あるいは他のあらゆる肉体的労働などの普通の領域における）とのあいだの関係は、創造と純然たる仕方で規格化された教

14

授の姿勢との関係よりももっと深い。教授の姿勢はもともといかなる創造的嗜好にも突き動かされたものではなく、過去の長い発展のなかで「優位に立った」すべてのものを漫然と賞賛するだけのものである。教授とは目録作成者であり、規格化推進者であり、「優位に立った」ものの確定者であり、いつどこでこの優位が生じたかを決める者である。ルネサンスの建築家はゴチックの建築を軽蔑し、アールヌーヴォーの建築家はルネサンスの建築家を軽蔑していた。しかし教授はこれらの建築すべてを熱烈に賞揚する。なぜなら、どの時代であれその時々の優位性こそが、そして一にも二にも優位性を賞賛することこそが教授の心を満たすからである。

　文化の特質はなんらかの作品に強い光を当て、他のすべての作品を闇に葬ることを厭わずに、その作品のために光を寄せ集めることである。そのため、こうして優遇された作品の生産と無関係なあらゆる創造的意志は窒息して死滅してしまう（なぜなら創造はいくばくかの光を受けて活性化するものであり、それを奪われると消えてしまうからである）。そうすると、そうして優遇された作品の模倣者、解説者、利用者、注釈家といった連中しか生き残れなくなる。文化が発散するこうした光に恵まれた作品の数は当然限られているが、他方、

15　　文化は人を窒息させる

創造的意志は限りなく存在し、また文化がそうした意志からすべての光を奪わないかぎり、それは無限に存在し続けるであろう。文化は、一般に信じられているのとは反対に、制限機能を発揮するものであり、創造の場を狭め、闇をもたらすものである。文化に欠けているのは、無数の匿名的な創造の発芽に対する嗜好である。文化は数え上げ測定することを好む。文化は数えられないものを嫌がり、不都合なものとして遠ざける。文化の努力はあらゆる領域で数を制限し、指を折って数えることに集中する。文化は創造に対して本質的に排除的であり、したがって創造を貧弱にするものである。

「社会的なもの」の増大と「個人的なもの」の衰退という近年の際立った特徴は、作家たちが投票用紙をポケットに入れて政治や法律に関心を集中することから生じている。一九〇〇年の作家たちがポケットに入れていたのは爆弾（またはパイプ）であった。近年の作家たちは法律に望みを託す。かつての作家たちは法律から逃れることしか考えていなかったのに。

文化人は歴史家が活動家から離れているのと同じほど芸術家から離れている。

16

いかなるものでも、ものとものとのあいだには、少しずつ変化していくつながりがある。たとえば、雰囲気が似ているとか異なるとかに応じて、二つのものが同一であるとか反対であるとか決めることができるのは、そのためである。ものを断片的にしか捉えず、長い糸を部分に分けるのは思考の特性であり、この部分が概念を構成するのである。切り分け方はつねに変化し、糸を分割する思考は、その操作に応じて、あるときは数キロメートルの長さに及び、また別のときは数センチメートルという短さのこともある。そしてそうした操作の規模に応じて、それ相応の広がりを持った概念や、それなりの長さを持った類似的断片が得られる。この操作の規模を変えると、互いに近接し実質的に同一と見えていた概念が、逆に、「対立的」な概念の様相を帯びることにもなる。対話者同士が糸を輪切りにするときの規模についてあらかじめ合意することを怠り、おまけにこの規模を議論の途中で変えるようなことをすると、必ず意見の食い違いが生じる。

職業意識（プロフェッショナリズム）は単にある活動を永続的にすることから成り立っているのではない。色情症の女性は愛を職業としているわけではない。かりにそうした女性たちが愛を職業とするためには、その活動が交換貨幣にならなくてはならない。つまり

愛が自己目的であることをやめ、もっと貴重な別のものとの交換のために実践されなくてはならない。愛の実践は女性に自分がめざしていたわけではない別次元の利益を付随的にもたらすことができる。この場合、彼女はプロフェッショナルではない。また彼女は自分の色情性を維持・助長するために使うことができる交換貨幣という利益をめざすこともできる。この場合、金銭が情念の増大のために介入することになるが、それは画家が絵の具を買うために絵を売るのと同じである。ここには、プロフェッショナリズムと情念の重なり合いがあり、この両者は同一化に向かうと考えることができる。しかし、そういうふうに考えるのは、ものごとの本当の意味をゆがめることになるだろう。それは、一見同一に見えて、もともと反対の記号から生じた二つの数のあいだに、きわめて不当な混同を引き起こすことになる。それは中身が半分入っている瓶と中身が半分空の瓶を同じものであるとするようなものなのだ。中身が半分入っている瓶は満杯の瓶から出発しているのに対し、中身が半分空の瓶はその「逆」［空っぽの瓶］から出発しているのである。

量というものは警戒しなくてはならない。「うさぎのワイン煮込み」に少しだけタイムを入れると味が引き立つが、入れすぎると食べられなくなる。多くの場合、量の変化は記

18

号を反転させ、ものごとを逆向きにする。人は思想の鍵盤をなす概念が一定の量に依存していることをよく見失う。量が変わると、適用されていた概念は別次元・別領域の新たな概念に場所を譲る。上品過ぎると気障になる。少しわがままな方が感じのいい人間になる。しかしわがまま過ぎるとろくでなしになる。少しばかりの情報、芸術作品との偶然の出会いが、おそらく創造精神を涵養する。情報過多、芸術作品への熱中は、創造精神を衰退させる。

　芸術作品は人を引きつけるために異例の作品であるという性格を身にまとわなくてはならない。賞を獲得するのは異例の作品である。その作品に引きつけられる人たちもまた、異例であろうと欲する。その作品に引きつけられることの異例性ゆえに、作品の異例性はますます高まる。しかし彼らが公衆とその熱情を共有しようとして、それに成功するとしたら、この異例性はどうなるだろう？　ものに価値を与えるのは希少性である。ものが増殖するにつれて、ものの価値は下がる。人々の心を豊かにするためにすべての若い女性にエメラルドの首飾りを与える手段を見つけた者は、エメラルドがいっさいの価値を喪失し、それを欲しがる娘はひとりもいなくなるという結果に陥るだろう。

過去から受け継がれたちょっとした出来事とかちょっとした作品が、その時代の思想の最良・最重要のものであるという考えはおめでたい。そうしたものが受け継がれているのは、単に小さなサークルがそうしたものを選択し、他のすべてのものを排除して持ち上げていることに由来するのだ。文化の顕彰者は、世の中には多くの人々が存在していることや思想も限りなく生産されていることを十分考慮しない。うまく書くこと以外の表現の仕方がいくらでもあるということを十分考慮しない。彼らはうまく書くこと以外に価値のある思想はないと無邪気にも確信し、図書館で検索すれば過去に考えられたことのすべてを手にすることができると信じている。どんな領域でも検索すればわかるという単純な思い込みが文化人の典型的性格である。これまで保存されてきた作品の選択は、いつの時代においても、文化人によってなされてきた。今日、われわれの文化人たちは、こうした選択があらかじめ浄化された特殊なものであることをいささかも自覚していない。彼らの頭にあるのは本を書くきわめて限られた数の人たちであり、本を書かなくて図書館で探しても見つからない思想の持ち主は彼らの頭にない。文化は書物であり絵画であり記念建造物であるという西洋の思想は幼稚としか言いようがない。最高度の理性に達した民族がそれを

示すいかなるしるしも——痕跡すらも——残さなかったかもしれないのである。そして彼らは思想を伝達するのに口頭表現しか用いなかったかもしれないのだ。

書くということは必然的に形式化を伴うので、口頭表現よりも重苦しくなり（口頭表現でも多少重苦しくなるが）思考を堅苦しくする。とにかく思考は変質して旧来の鋳型のなかに押し込められることになる。

文化の素材を構成する部品——書物、絵画、記念碑など——は、まずもって各時代の文化人によるきわめて条件づけられた特殊な選択の結果と見なされなくてはならない。さらにそれは変質した思考の産物と見なされなくてはならない。そうした思考はちっぽけな閉鎖的階級に属する文化人のきわめて特殊な思考にほかならない。

いま現在頭にあることを捨象して過去の時代の思考の遺跡にアプローチすること、そしてそこに各時代の真の精髄が余すところなく存在しているという錯覚を抱くことは、フォリー・ベルジェール［一九世紀末から二〇世紀初めにかけて栄えたパリの有名なミュージック・

ホールで現在も営業している」の復活と同様に各時代を歪めて表象することに行き着く。

口頭文化以外の文化を持たず、われわれのもとにいかなる思考の「痕跡」も残していない民族について思いをはせると、われわれの場合も同様ではなかったかという考えが浮かぶ。なぜなら、われわれの学校の素材をなすもの、そして書かれたもの、絵画、記念碑など、すべては非常に限られた特権的な仲間内の産物、特権層によって買収された一握りの知識人のつくったものであり、それらは一民族の作品とはとても呼べないしろものだからである。

軽薄な精神の持ち主で知的な作業に向いていない人々からなるこの特権層は、長い間、芸術作品を自分たちの威光を示すための材料、ローマ時代から受け継いだ力の象徴としか見なしてこなかった。彼らは芸術作品が、豪華な衣装とか華麗なスペクタクル、賢い立ち回り、上手な話し方、上品なマナーといったようなもの以上の何かを提供することができるなどとはついぞ考えたことがなかった。われわれの学校における素材の中身はすべてこういったしろものである。現在もなお、富裕階級がローマ時代の豪華絢爛へのノスタル

ジーによって、芸術作品に対してかつてと同じ見方をしていることは驚くべきことである。彼らはミンクの毛皮を見せびらかし、使用人に召使の制服を着せて、みんなを驚かすために芸術作品を利用しているのである。

間違えないようにしよう。金持ちの特権層が彼らに従属する学者知識人（こうした学者知識人は特権層に仕え特権的世界に入り込むことしか望まず、特権層によって特権層の栄光のためにつくられた文化で自らの精神を涵養する）に助けられて、民衆に自分たちの城館やコレクションや書斎を開放するさいにも、彼らは自分たちが創造的作品から何かを学ぼうなどとはいっさい考えていない。金持ちの特権層が自らの文化的宣伝のために念頭に置いているのは作家でも芸術家でもなくて、読者や見物客たちである。つまり彼らの文化的宣伝は、自分たち支配階級が鍵を所有している魅力的な宝物と民衆を隔てる深淵を民衆に痛感させるためであり、評価される創造的作品は支配階級によって決められた道筋から外れたら、つくることができないことを思い知らせるためなのである。

文化はすべてを消化する、体制転覆的作品をも取り込み、そうした作品はその後文化を

構成する新たな一環となる、という今日よく見られる考えは間違っている。文化の素材を構成する過去の作品のなかに既成の価値を覆すような痕跡は存在しない。あるいは存在するとしてもほとんど体制転覆的とは言えないもので、せいぜい文化にとって差し障りなく歓迎できるものばかりだ。本当に体制転覆的なものを含んだ作品はつねに全否定され、文化のなかにまったく場所を占めることはできなかった。少なくともつい最近まではそうであった。しかし現在、文化は混乱し始めていて、いずれ終焉する兆しもある。（ローマ的伝統を引き継いだ）その滑稽なほど保守的な体制の価値が低下していることを自覚して、文化は自らを刷新し折衷主義を実行するために、文化の同盟者を引き込んで抱え込もうとしている。文化人が近頃プーサンとセザンヌ、アングルとモンドリアンは等価（同類）であるなどと言い募っているのはそういうことなのだ。しかしこうした文化的芸術家は刷新者ではあるが、まだ臆病で自信を持ちきれていない連中であり、実際はプーサンやアングルに近いところにいるのである。本当に革新的な告発の時代がやってきたら、文化はこんな安易なやり方で切り抜けることはできないだろう。

パトリオティズムは高く評価されているが、しかしそれはいかなるパトリオティズムの

ことなのか警戒しなくてはならない。共通の記憶や共通の流儀——一般に小さくて荒廃していない共同体に見られるような——で結びついている地元の人たちの同胞精神のことを言っているのだろうか？　それなら問題はないが、そうではあるまい。評価の対象となっているのは、非人称化されたパトリオティズムである。それは栄光を求めてひとつの旗の拡張のために競争する市民競争の集合的神話にほかならない。そういった神話を優先するために競争しあい、ひとりひとりがそこから派生する分け前に与るという仕組みである。

それは結局、昇華された観念的パトリオティズムにほかならず、同胞が互いに愛しあうとか助け合うといったことではなく、逆に、旗印の神話的栄光のために分裂し憎みあうということなのだ。

非人格化の似たような現象は文化を支配する思想のなかにも現れている。文化の思想はおまけに上で述べた抽象的パトリオティズムの思想に従属している。つまり問題は誇示と競争の装置である。公衆がこの装置を愛して身近なものとして使うことなど誰も期待していない。そんなことをしたら、逆にこの装置にとって冒涜であり不敬であると見なされている。公衆に期待されているのは、ひとえにこの装置を敬い、民族の救済のために背いてはならない非物体的な神として扱うことである。

畏敬は情愛とはひじょうに異なったものであり、それは互いに排除しあう関係にあると
すら言える。

象徴的神としての文化は、その聖職者たちにパトリオティズムの祝祭と結びついた祈願
の儀式しか求めない。マルロー氏［当時の文化大臣で作家のアンドレ・マルロー］がその点
で抜きんでている。彼はエウリピデス［古代ギリシャの悲劇作家］からアペレス［古代ギリ
シャの画家］まで、ウェルギリウス［古代ローマの詩人］からデカルト、ドラクロワ、シャ
トーブリアンなどまで、多くの導き手を声高に持ち出す。教会の鐘の音にも似た彼の祈祷
演説は復活祭の説教と同じ口調である。彼はそれを大司教に求められるのと同じ顔つきで
行なう。しかし「個人的」な脳の活性的活動はこうしたおためごかしに巻き込まれること
はない。それは視聴者にとっても同じで、彼らはこうしたミサに参列するとき、司式者の
仲介で行なわれるため自分たちで行なう必要のない義務を果たしているだけだと考えてい
るのであり、こういったことに騙されているわけではない。

生まれ育った場所や環境によってすべての人間に課せられている条件と、いわゆる文化

26

によって課せられた条件とを混同することも、告発しておいた方がいいだろう。これを性急に捉えると、一方のなかに他方の延長を見て、両者をひとつの同じものと見たくなる誘惑に駆られるかもしれない。しかし、おむつのなかで糞をしなくなることはすでに文化であると考えること（私もそう考えたことがある）は間違っている。それは文化という言葉の意味を許容範囲を超えて不当に拡張するものである。そして区別しなくてはならない概念を混同することである。おむつのなかで糞をしなくなることとは、いわば民族的・市民的な条件付けに属する。しかし文化的条件付けは別もので、ひとえに学校によって余分に付け加えられるものである。おむつのなかで糞をしなくなることは、シェークスピアやモリエール、ポール・クローデルなどと無関係である。関係があるとわれわれに信じ込ませようとする連中もいるが、それは完全な間違いである。おそらく真逆であろう。われわれに提案されている──実際には強制されている──文化的条件付けは、多くの点でわれわれの民族的条件付けと矛盾している。少なくとも外から人為的に借りてきたものである。学校にいる期間が短かった人々はそう感じているが、それは彼らにとって幸いなことである。彼らは文化的な考え方を自分たちとまったく関係のない馬鹿馬鹿しいゲームだと感じているが、それは十分に根拠のあることなのだ。

われわれの［フランスの］文化は本質的にラテン文化であるが、数百年前からもはやローマ人の言葉に頼ってはいない。しかしローマ人の言葉はわれわれの使う日常言語ではないのに、中間的言語として流通していて、学歴の低い人たちはそれを「外国語」のように感じている。彼らはその言葉を知っていて、（いくつかの言葉を除いて）理解することもできるが、冗談や笑いの種にするとき以外は使おうとしない。

文化は芸術創造の価値をすっかり失墜させた。公衆は芸術創造を滑稽な活動、無能な者の無用無益な暇潰し、おまけに欺瞞的活動とすら見なしている。芸術創造に邁進する者は軽蔑の対象である。それは一部の特権階級のものとして過去から受け継いだ芸術の形態に由来する。そうした芸術形態は日常生活と無縁だからである。それは儀式の言葉、教会の言葉を話す。街の人たちが芸術家に向ける眼差しは、彼らが神父に向ける眼差しとほぼ同じである。彼らにとってはどちらも身の回りとは無関係の儀式の執行者と映る。詩人や芸術家がいわゆる神聖な言葉ではなく卑俗な言葉を話すときにしか、公衆は詩人や芸術家に関心も情愛も示さない。

普通の人々の頭のなかに現行の文化的形態だけが芸術創造に許されたものであることを叩き込むのではなくて、彼ら自身が自分がつくりたいと思うものにふさわしい未知の形態、彼らの固有の生地にふさわしい鋳型を発明するように示唆するなら、多くの人々が芸術創造に没頭するようになると私には思われる。彼らのやる気を失わせるのは彼らに提供される鋳型であり、彼らのものではない生地しか流し込めない鋳型なのだ。だから彼らは諦めてしまうのである。文化は卵が孵化するのを妨げるのが得意なのだ。

文化とはかようなものであるため、公衆は芸術生産を実行するためには自らを偽らなくてはならないという感情を持つようになる。

軍の将校の兵士に対する「愛国的（パトリオティック）」宣言は、兵士を自主的な参加に誘うものではさらさらなくて、参謀本部の下に部隊を形成することをうながすものである。これと同じように、文化の将校たちによって公衆が誘われる道は、精神の開化のために積極的・創造的に活動することではさらさらなくて、押しつけられた文化の威光を従順に受け入れることである。

文化の威光という概念は、文化的活動において不快な役割を果たす。とにかく過剰なまでの役割を果たす。文化的活動は、それが押しつけようとする作品に対して、人々が情愛を持つように求めるのではなくて、畏敬の念を持つように求める。

いまや文化という言葉が持つ正確な現実的意味——模範的作品の総体という意味——に立ち向かうのではなくて、この言葉に現在与えられている特殊な色合いに立ち向かうべき時である。この特殊な色合いはこの言葉を変化させるのに成功したにとどまらず、公衆の頭のなかでこの言葉の概念そのものを変化させるに至った。現在、文化という言葉は参照対象としての過去の作品の総体を意味するのではなくて、もっと別のものを意味するようになっている。文化という言葉は闘争や教化と結びついている。それは威しや圧力をかける装置と結びついている。それは公徳心、そしてパトリオティズムを動員する。それは一種の国家宗教を打ち立てようとしている。それは宣伝広告をおおいに活用する。そのため味気なく卑俗きわまりない宣伝広告が今や芸術創造のなかに入り込み、公衆の心のなかにまで浸透している。公衆は芸術創造に敬意を表するのではなくて、一部の芸術家たちが恩

恵を受ける宣伝広告の威光に敬意を表するように誘われているのだ。その結果、公衆は作品そのものに興味を持つのではなくて、作品を伝達する宣伝広告に興味を持つのである。

公衆だけでなく芸術家自身も、文化的プロパガンダが加工する宣伝広告の価値化によって変化させられている。芸術家もまた、宣伝広告が作品の中身よりも優位にあると考えるように導かれている。そして彼らは、できあがった作品の性質に従って宣伝広告をするのではなくて、作品を制作している最中に作品そのものよりも宣伝広告を優先的に考えるように導かれている。

以下に、出くわしたものすべてを強く屈折させる制約された思想の典型的一例を挙げておこう。それはある教授のことである。私はその教授に、いつの時代にも文化的優位に立つ作品とは無関係の芸術作品があったし、いまもあるという話をした。そういった作品は無視されて、保存もされず、痕跡も残されていない。すると、その教授はそういった作品の価値に大いなる疑問を投げかけ、各時代の専門家が、そういった作品は少なくとも文化的作品と同等の価値を持つ可能性はなく、同時代の優位に立った作品と比較して排除するのが妥当だと判断したのだ、と返答したのである。そして彼はそうした疑問を補強するた

31　文化は人を窒息させる

めに、最近ドイツのある美術館を訪れた話を持ち出した。その美術館には、モネやゴー

ギャンなどの印象派が芸術を新たな方向に先導していた時代の絵画が集められていた。し

かしそれらの絵画は、こうした刷新的傾向をまったく反映していないものであった。さて、

くだんの教授は、この美術館に収蔵されている絵画を客観的精神で見ようとしたが、これ

らの絵画の価値は印象派の絵画の価値とは比較すべくもないと判断せざるをえなかった。

というのは、文化の専門家が印象派の絵画にお墨付きを与えていたからだ、と述べた。

この論法にはじつに印象的な側面がいくつかある。ひとつは芸術の客観的価値の問題、

個々の作品の価値を測るための客観的基準は存在するかという問題である。

　もうひとつの側面は、ある作品の価値が別の作品よりも上位にあるとひとたび文化的に

認定されたら、それによって思想が制約されるという馬鹿馬鹿しさである。その認定が

「客観的」なのだから他の価値はそれに及ばない、とこの思想は判断するのである。しか

しそのとき、この思想は、文化の専門家が「別の」価値を認定し制約が逆向きに機能する

ことになったら、同じ「客観性」でもって逆の確認をすることになるということに気がつ

かないのである。

　しかしくだんの教授の論法で最も興味深く特筆すべきなのは、文化の専門家によって公

認された作品とは「無縁の」絵画――もちろんそれは美術館で見られる作品とはかぎらない――について語りながら、教授は優位に立てなかった「美術館」の作品のことだけを念頭に置いていたということである。つまり教授はいかなる美術館にも存在しない絵が存在していることを想定していないのであり、これがまさに条件付けの支配力をいかんなく示しているのである。教授にとって、美術館に存在しないものは、絵画という名称を与えることができないものであり、端的に存在しないということなのだ。

　私が文化的芸術からほど遠い作品のことを話した別の人たちも、基本的に同じ反応を返してきた。彼らはおそらくいつの時代にも存在する精神病理的芸術のことを私は言いたいのだろう、と考える。要するに、体制順応的でないものは精神病理的なものでしかないと彼らは考えているのだ。彼らによれば、狂人だけが集合的合意によって採用された芸術とは異なった芸術を目指すことができるというわけだ。健康な理性の持ち主がそういった芸術を目指すことなど、彼らには想像できないのである。それは彼らからすると、価値のない芸術にほかならない。なぜなら彼らにとって、狂人の芸術は医学的観点からしか見ることができず、あるいはたかだか見せ掛け、自然のいたずら、不健康な珍品としか見なされないからである。

芸術生産は変幻自在な精神のために与えられた領域である。国家理性に従属したり、集合体によって管理されたり方向づけられたりすることほど、変幻自在な精神を害するものはない。

芸術生産は誰もが個人的に行なうものとしてしか考えられないものであり、誰かに委託されて行なわれるものではない。

実利的なものは精神の束縛として現出する。実利的なものは、本源的価値としての「無用なもの」に向かう自由な領域に道を開くための逆説的な先行的緊急装置である。その他の全装置はひとえにこの本源的価値を保存するためのものである。実利的なものをわれわれ自身の手で実行するという負担から免れるために、われわれの思考を実利的なもので一杯にしないために、そしてわれわれを「無用なもの」に全面的に向かわせるために、実利的なものからわれわれの身を解き放とう。そして実利的なものは公認の執行代理人にまかせようではないか。

34

文化プロパガンダのおぞましいところは、いわゆる教養つまり一連の模範的作品についての知識と純然たる精神の活動とを混同していることである。これはすなわち受容的・同化的立場と創造的立場の混同にほかならない。これは一方が他方を前提とすることであり、それゆえ発明的たろうとするなら他者の発明に同調する能力を備えていなくてはならないということである。しかし実際には——そして論理的にも——、その逆が正しいことが証明されている。つまり人は他者の発明に不満だからこそ自分自身が発明者になるのだ。さらに、公共的な有用性と威光の概念が芸術に結びついているという問題がある。公衆は芸術作品をそれがもたらす直接的喜びに応じて見るのではなく、そこに結びついている威光の程度に応じて見るようにうながされる。そうすると、芸術作品は公衆の心のなかで直接的機能を喪失し、威光にかかわる話でしかなくなる。そうであるがゆえに、芸術家は自分の作品に威光をもたらそうと悩ましい努力をすることになる。そしてその威光を操作したり割り振ったりすることができるのは文化の将校たちだけなのである。さらに付け加えるなら、この威光が「価値」の概念に結びつくのである。それは美的価値、倫理的価値、市民的価値であり、その連鎖的価値の果てにはもちろん明白に測ることのできる金銭的価値が

待っている。そうであるがゆえに芸術作品と商売とが結びつき、商人は利益のために値を釣り上げようとし、ついでこの値段が威光を生み出すことになる。商業は利益のうえなく緊密に結びついている。商業と文化は互いに助け合い強化しあう。互いに互いを必要とする。互いが互いを中継する。精神による生産から「価値」の概念を抹消しないかぎり、人は文化の有害な重量から自らを解放することはできないだろう。とりあえず、この価値の記号としての値段から脱却しなくてはならないということだ。商売はこのことをよく知っているがゆえに文化の神話を支持し、その権威を補強するのである。

　文化プロパガンダは本源的な豊穣さを育てるのではなく、幾千もの花花が生まれるはずの肥沃な腐蝕土を不毛にする。そのかわりに染め紙でできた安っぽい紫陽花を植えるのだ。そしてその紫陽花を自慢し、その周囲を入念に手入れするのである。

　日々の個人的生活の生(なま)の状態からしか力強い精神の分泌は起きない。他者によってすでに消化された食物に近づくのはやめた方がいい。まれに近づくことがあるときにも、危険を覚悟して身を守る姿勢をとらねばなるまい。

36

精神的分泌とそれを復元し伝達する作品とのあいだには、困難きわまりない形態化の操作が介在する。各人はそれぞれの作品に見合った形態を発明しなくてはならない。そのとき、文化が用意した出来合いの形態を使うといち早く仕上がる。しかしその手法を取り入れた者は、それはたった一種類の種子しか使うことができないことにすぐに気づくことになる。それは文化の特殊な種子で、しかも文化はその種子を提供してくれる。たしかにこうすれば作品は容易につくることができるが、しかしそれはもはや自分の作品ではない。

文化はまた、各人に自分の種子ではなく文化の種子でできた脳みそをも提供してくれるのだ。

文化、体制転覆、芸術創造のあいだの関係を考えるとき、こうした言葉のそれぞれに与えるべき正確な意味と意味領域について合意しておいた方がいい。というのは、長方形と対角線の関係について議論するとき、私が辺と呼ぶものが一般に対角線と呼ばれているとか、あるいは以前は辺と呼ばれていたものが一般に対角線と呼ばれ始めるとかしたら、われわれの議論は誤解だらけになってしまうだろうからだ。まず文化という言葉であるが、

それはそのときどきによってさまざまに異なった意味を付与されている。しかも意味自体が絶えず微妙に変化していく。早い話、対象がどんな民族であれ文化一般の話をするのか、それぞれの民族文化がとる形態の話をするのかをはっきりさせねばならない。おのおのの民族は、もちろんそれぞれ異なった固有の文化を持っている。われわれが「われわれの」文化について語りながら文化という言葉で指すことは、必ずしもすべての文化の一般原理としてあてはまることではない。われわれの文化と他の民族の文化を区別する特性や主調を明らかにすることは興味深い作業であろう。われわれの文化の際立った特徴は、価値の体系の測定装置をいたるところに打ち立てることだと、私には思われる。われわれの文化においては、すべての考察対象を共通分母に還元する絶えざる努力が行なわれるが、それは世界を構成している原初的要素の数を削減することによって世界を単純化することにほかならない。そこに君臨している精神は、眼前の光景を前にして、水平的に広がる性質の異なった無数の対象を見て取るのではなく、物を垂直的堆積として捉え、「てっぺん」から序列化して分類するというものである、と私には思われる。われわれの文化は「分類主義的」なものなのだ。それはさらに「固定主義」でもある。なぜならそれは、ひとつの同じ物が、その形、それを取り巻くものやそれが結びついているもの、あるいはそれを見る

眼差しの角度といったものが変化するのに応じて、絶えず変化していく様相を感じ取ることができない文化だからである。われわれの文化はひとえに安定したものを扱う装置であり、不安定なものを取り扱うために使おうとしても機能しないものとして構成されているのである。

われわれの文化のもうひとつの特徴（それは上に述べたものと結局同じものなのだが）は、その序列精神である。これはもちろん、われわれの文化が幾百年にもわたって社会的ヒエラルキーを優越させることに励んだひとつの階級によって形成されたという事実と結びついている。したがってわれわれの文化は、あらゆる分野において、「豊穣な」水平的展開とは正反対の序列体系を制定しようとする傾向性を持っているのである。

文化という言葉がわれわれの時代にわれわれのもとにもたらす多様な影響を数え上げるためには、その響きに伴うさまざまな倍音を考慮に入れ、文化プロパガンダによって文化という言葉に与えられた特殊な色合いを把握しなくてはならないだろう。とくに粗野な文化プロパガンダの宣伝効果、そして公的権力によるその不愉快きわまりない使用法を見逃してはならない。私が不愉快だと言うのは、それが個人の独立にとって、そして社会的支配に対する個人の防衛にとって、根元的に有害だからである。

とにかく、文化という言葉を聞いたら、すぐにそこから発散する特殊な（警察的な）臭いを感じないわけにはいかない。そしてそこには今や民族主義的闘争の臭いも加わっている。文化という言葉は、愚かで軍服好きの愛国心と密接不可分のパトリオティズムと同じで、そこには国家のプロパガンダも刻印されている。文化という言葉にはすでに神話や欺瞞の悪臭が染みついているのだから、他の言葉に置き換えることが急務である。その場合、単一の言葉に置き換えることはできなくて、二つの言葉が必要とされるだろう。ひとつは過去の作品についての知識、つまり過去の作品に対する敬意とそこに由来する精神の制約を指し示す言葉、そしてもうひとつは、これとはまったく異なる個人的思想の能動的展開を指し示す言葉、という二つの言葉である。

　文化についての考察は、この言葉に度を越して広い意味——たとえばすでに言及したようにオムツのなかに便をしないというような意味までをも含む——を与えると、間違ったものになる。なぜなら、その場合、話すこと自体や母語の使用だけでなく、人間の起源にまで遡って、立って歩くことや肺で呼吸することなども文化に含まれることとして考察しなくてはならなくなるからだ。文化の概念のこのような拡張は、この概念で覆われるもの

40

がどこから始まりどこで終わるかを正確に決めることはできないという口実の下に、この概念そのものを消してしまうことになる。われわれの言葉や思考の基盤となるすべての概念は多かれ少なかれ同じ轍のなかにある。しかしわれわれは、輪郭が曖昧でもそうした概念を使わねばならない。そしてわれわれが類推に類推を重ねて、概念の翼を広げすぎるとそれを変質させることになる。思考は、逆に、それが曖昧な輪郭の概念であっても、それを見失うことなしにうまく操らなくてはならない。文化［という概念］──この場合とくにわれわれの［フランスの］文化──について言うと、その出発点を就学時期とするのではなくて、いわゆる中等教育にしよう。文化という言葉は普通この意味で使われるのであり、この意味に依拠するに越したことはないからである。

われわれが日々用いているわれわれの言語の共通の言葉使いはこのさい脇に置こう。われわれはある人々が他の人々よりもより文化的な仕方で話すと感じている。この場合、文化的なものとは何によって成り立ち、何によってできているのだろうか？　文化の概念はここで把握しなくてはならない。

彼らが文化的に話すということは、彼らが文化的に考えているということだ。言葉が思想をつくる。文化が単に情報の素材であるならば、文化は有害なものではなかろう。しかし文化はそれをはるかに超えたものであり、いわばある様式である。自己表現の様式、思考する様式、見る様式、感じる様式、行動する様式なのだ。

文化はそれを付与された者に自分はものを知っているという幻想をもたらすが、これは危険なことである。なぜなら知らない者は知ろうとし議論をするが、知っていると思っている者はそれだけで満足してしまうからである。

これまで私は文化について問題を正しく設定せずにあまりにも粗野な仕方でプローチしてきた。

他のすべてのものと同様に、文化は単純にいいとか悪いとか言うことはできない。また
いい影響をもたらすとか悪い影響をもたらすと一概に断ずることはできない。
われわれの居る場所や他の場所の現在のみならず、過去の思想や足跡に興味を抱くのは、
誰にとっても、ごく自然で正当なことである。

しかし、まず量の問題がある。少しばかりの情報──あまり深みのない情報や多すぎる情報ではなくて──は、大量の情報とは異なった効果を持つ。大量の情報はものごとを深く掘り下げることや、情報をいきいきと受け取る精神を阻害するだろう。精神の鮮度を保つように注意し、精神の受け入れ態勢を疲弊させてはならない。

告発すべきは、書物や絵画、あるいは文化と呼ばれるものをもたらすとされる記念碑的作品などに対する人々の関心の根元にある有害性ではなくて、そうしたものへのアプローチの仕方、そうしたものを特別に「文化的」なものと見なす姿勢である。文化という言葉についてこれまでなされてきた特殊な使い方は、いまや文化の概念を人を欺くもっともらしい文化的色合いに染め上げているため、この言葉をお払い箱にすることが急務となっている。この言葉はかつてはおそらく別の響きを有していて、人間の思想が生み出した芸術的作品に引き寄せられ、それを日々の糧（誇示ではなく）としていた人々の営みに対応するものであったと思われる。記念碑的作品を空疎な体系に仕上げるのではなくて、それをよく知ろうと夢中になった人たちである。しかし言葉は貨幣と同じく時とともに変化する。

ただし貨幣のようにすり減るのではなく、人手に渡るうちに垢で汚れるのである。

今日、文化という言葉が持っている特殊な色合いが最も感じられるのは、「文化的」と

いう用語においてである。この用語はいまや思想の記念碑的作品への関心ときわめて強く結びついていて、不快感を催すものとなっている。言葉の劣化はそれが指し示す概念の劣化をもたらす。そのため概念も垢に汚れて、言葉と切り離しがたい忌まわしい色合いを帯びることになる。そしてこの色合いが大多数の人々のなかで優勢となり、文化という言葉はもはやそのもの自体ではなく、それが身に帯びた色合いを喚起するところとなる。かくして文化という概念は、いまやその真の内容ではなくて、この垢を指し示すのである。いわば外套がからだに取って代わったのだ。

この垢は何からできているのだろうか？　ここで数と量の概念が登場する。つまりそれは、より多くの記念碑的作品を知ろうという単純な希望から出発して、それらを「すべて」あるいは少なくとも分類を経て「すべての優れたもの」を知ろうという、さらに単純な希望からできているのである。こうした文化のカタログ化とリストを完全無欠にしようという無邪気な意欲は、ものごとをひどく歪めることになる。世界は限りなく広いという認識を失うと、恐るべき歪曲とグロテスクな変容が生まれるのである。

そうしたなかで、芸術創造は例外的にしか生まれず、孤島のような趣を呈しているが、

その魅力をなす野生性は、孤島をリゾートとする宣伝がツーリストを呼び寄せるやいなや消えてなくなる。そうすると、不快な見せかけの野生性しか残らなくなり、例外的な場所の愛好家たちは別の場所をさがして、そこにテントを張ることになる。

文学的・芸術的な文化的生産のなかには、ライオンの狩りや難破船の見学、原住民の首長の家への訪問といった、旅行会社の組織するアドベンチャー・パック旅行に似通ったものがよく見受けられる。

われわれが文化人に対して文化的領域外にある「アール・ブリュット」について言及すると、彼らはファン・ゴッホやドワニエ・ルソーあるいはシュルレアリストの作品など文化的領域に属している作品のことだと思い込む。しかし、そうした作品とアール・ブリュットの関係は、旅行会社の安物ツアーと孤島の関係によって毒されている。西洋思想はどんな概念の場合も、真正面から光を投げかける位置に身を置いて、そこから外れた「横」や「後ろ」にあるものは気にかけない。西洋思想は概念を厚みのないものとして扱い、「表面」しか考慮しない。しかしすべての概念は面をなしていて、われわれが同時に見ることができるのは、そのうちのひとつの面だけである。視覚から生まれた思想は、それと同じこと

で、正面にある対象のひとつの側面にしか達することができない。対象を検討し続けるには、その周囲を回らなくてはならない。しかし、たいていの場合思想家が気がつかないうちに、周囲全体の向きが変わっている。かくして思想はものごとの断片しか捉えることができなくなり、それ自体断片的でしかなくなる。このことを西洋思想は十分自覚していないのである。

　西洋思想が一義的なものによってすべてを解決しようとし、熱いものと冷たいものが同時に息をしている場所でなぜ居心地が悪いのかということも、この厚みの欠如と「後ろ」の忘却による。しかし、熱さは冷たさでできていて、冷たさは熱さでできているのだから、これがあらゆるものの状態なのである。闇がなければ光もない。闇がないところでは光は存在することができない。悲しみがないところでは喜びも存在しない。悲しみが弱まるところでは喜びも弱まる。西洋思想が多面体に対する平面幾何学の位置と同じ位置に置かれているのは、西洋思想がこうしたあらゆる概念の恒常的な二重機能に適応することができず、「反対側」を執拗に排除しようとするからである。

このように考えてくると、体制転覆の精神が、コミュニティーにとって最も望ましく最も活力を与えるものであると私には思われてくる。

文化の現在の位置、そして専門家や官僚によって構成された文化の諸団体は、すべての活動を専門家団体の下に没収するという一般的流れのなかに置かれている。そしてそれはまた、あらゆる領域の統合への流れのなかに置かれてもいる。この流れのなかに置かれてもいる。この神秘思想はもちろん今日流行となっている産業や商業の集中の流れと結びついている。この集中が、何のために、誰のために利益をもたらすか、あるいはもたらさないか、といった問題は私の守備範囲ではない。言えることは、この集中はごく少数の人間の利益のために大衆から責任感や自主性を剥奪するということだ。この経済的次元を思想活動や芸術創造の次元に置き換えてみると、ごく少数の専門家のために大衆に押しつけられるこの剥奪は、きわめて大きな損害をもたらすものであることがわかる。この領域では、序列化、選別、集中といったものは、すべて有害である。それは広大かつ数かぎりない大衆の豊穣な土壌を不毛化することになる。文化プロパガンダはまさに抗生物質のように作用するのである。序列化や集中とは反対に、平等主義的で

アナーキーな膨張を必要とする領域があるとしたら、まちがいなくこの思想活動や芸術創造の領域である。

　選抜競争やチャンピオン争いに熱中するわれわれの時代に取り付いた序列化の熱は、文化と呼ばれるものの趨勢にも組み込まれている。それはあらゆるものをある共通分母に還元しようとする欲望であり、数え切れない豊穣なものを片手で数えられるくらいの少ない数に置き換えようとする絶えざる欲求に対応するものである。現在の思想は豊穣なもの、数え切れないものをひどく恐れている。しかし、このカオス的ひしめきの拒否、あらゆるものを種別し分類するという単純な欲求は、各個人の固有の特性を乱暴に扱うことなしには満たされない。そしてそれは規範に収まらないすべてのものを排除することになる。その結果、カテゴリーは恣意的に少数に切り縮められ、われわれが向き合っている領域は嘆かわしいほど顕著に貧弱になり、豊富化とは真逆の事態が生じる。世界を豊富化し拡張するとともに、世界にその本来の大きさと性質を取り戻させるのは、カオス的ひしめきである。われわれのこの現代という時代が苦しんでいる憂うつな気分の大本には、世界が粗野な仕方で少数のカテゴリーに分類され、それがつくりだす欺瞞的イメージから生じる世界

48

のいかんともしがたい貧弱化があると言えるだろう。

西洋世界には数への熱狂、すべてのものに数を適用しようとする熱病がある。

不純物を取り除いたものしか保存しないという選別原理に基づいて、屑や欠陥を除去してつくられた、単純化、統合化、画一化の文化装置は、結局、創造の発芽を不毛化するだけである。なぜなら、思想がおのれの養分を引き出し、おのれの刷新をするのは、まさに屑や欠陥からだからである。文化装置は思想を固着化する鉛の翼である。

光は闇がなければ存在しえず、熱いものは冷たいものがなければ存在しえないという、これまで述べてきた表と裏（表裏一体）の原理に引き続いて言うと、野生性は精神が覚醒し磨ぎ澄まされるために保存すべき価値である。そして、ものごとを民族という規模で見ても、ひとりの人間という規模で見ても、十分な量の野生性が必要なのである。できるだけ大量のみずみずしい生（なま）の野生性が必要だと私は思う。それがなければ精神の覚醒は得られず、ありきたりの礼儀作法、気のきいたセリフ、ご立派なスピーチといった、なんら生気のない偽の貨幣がまかり通るだけである。

そしてまた、この表と裏を切り離さない表裏一体の視角から、創造と熱情の開化のための貴重な腐蝕土について言及しておかねばならない。すなわちそれは、体制に対するシステマティックな拒絶の気分、頑固さ、社会の慣習に対する嘲弄と踏みつけへの嗜好、矛盾と逆説の精神、不服従と反逆の立場といったものである。このような腐蝕土からしか救済は生まれないのだ。

個人は、集団の合意や国家的理由と正反対のものとして、本質的に異論として定義することができる。個人は原理的に異論を唱える存在であり、自らの個人性を自覚しそれを守ろうとすればするほどより強く異論を唱える。国家的理由と健全で活力のある個人主義との対立は、社会という海を内部から活性化するうねりをもたらす。しかし、そのために は、個人が異論を唱える者の立場、不服従の立場を守らなくてはならない。個人がこの立場を放棄して、集団の利害の補佐的立場をとり、被統治者から統治者の立場に移行するなら、警察が優位に立ち、個人は集団のために敗北する。そして、すべての個人が敗北したら、個人はいなくなって警察しかいなくなるが、その場合、集団とはいったい何なのだろ

うか？　警察は何を統治するのだろうか？　おのれ自身を統治するのだろうか？　そのとき、社会の海は波動を喪失し、死せる海、淀んだ水となるだろう。

　一方で集団に激しく対立し、他方で集団を構成する一員として集団の利害に参与するという、この個人の二重性は、誰にとっても絶えず困惑をもたらすとともに、思想を変質させる元になる。　思想はつねに二つのレールの一方から他方に欺瞞的に乗り移らざるをえず、そこで一貫性を保とうとするが、それは無理な相談である。なぜなら、思想はあらゆる次元において「長期的に」有効な指針を探そうとするものだからである。　思想にとって、ひとつの次元だけにしか機能せず、次元が変わったら変質するといった「短期的」な指針は居心地がたいへん悪いのだ。　思想は持続性を追い求める。　思想は持続的次元における持続的指針を望むのであり、限定された機能しか果たさない指針はお呼びでない。また絶対に交わらない平行線もお呼びでない。　思想にとって、断片的・断続的な新たな道に適応することは不可能ではないかもしれないが、その場合思想は方向転換してそれまでの機能を根本的に変えなくてはならないだろう。

非常に広い領域をひとつの同じ視線でカバーしようという昔からの思想の欲求は視界を曇らせる。断片的領域を互いに交わらせることなしにひとつひとつ考察するというテクニックを頑迷に守り通そうとする哲学は、おそらく実り多い発見をすることになるだろう。思想は、この非一貫性、あるいは少なくともあまり長く延びない一貫性、一時的一貫性を受け入れたら、自らの力を驚くほど刷新することになるだろう。

この新たな非連続の哲学は、本質的に曲線でしかありえない線を直線にしようとする無駄な努力に疲れはてるかわりに、この曲線を研究する。領域が移動するにつれて原理がこうむる変化、曲線が強まると原理が逆になる接合部分について研究するのである。

先に私は、表がいかに裏に影響されているかを喚起したが、そのとき、このメカニズムを最もよく表わすイメージを使うべきだった。それは押型模様の入った皮のイメージである。つまりそれは片側が突出し、もう片側が窪んでいる。

思想は否が応でもあらゆるものの恒常的な変化に適応しなくてはならない。そして、形

や場所が一定せず、絶えず変化して移ろい行く雲を操る術を身につけなくてはならない。思想の標的、その絶えざる対象となるのは、固定性ではなく流動性なのだ。

　文化という言葉の使用法に応じて、この言葉を飾っている種々雑多で矛盾してもいるあらゆる意味のなかに、哲学的精神の練磨という意味、概念を形成し使用する練習という意味がある。実際、精神がこの運動に覚醒する思想の一段階があり、そのとき精神は「みずみずしい生気」を帯びる。しかしそのあと、文化が制度化され、アカデミズム精神と混同されるようになると、人々はもはや個人的訓練に引きつけられなくなり、まったく逆に、駆け出しの兵隊が軍事マニュアルを反復練習するように、正統派の教義をそのまま繰り返し述べるようになる。

　しかし、われわれが風を受けて前へ進み、自らを錬磨するのは、風の運ぶ羽根のようになることによってではない。

　いまや、他の多くの言葉と同様に、文化という言葉が発声されたとたん、その長所は消

え去る。第一段階は、生き生きとして、無私無欲で、活力に溢れた芸術から始まった。第二段階に、文化という言葉が発明され、芸術の翼に重りがくっつく。そして第三段階に至って、文化の軍事化が到来し、もはや芸術は存在しなくなる。

今日、文化という概念は、本質的に宣伝広告的であり、宣伝広告のメカニズムによく合致した度し難く単純な作品を指し示すものとなっている。要するに、作品の価値はしだいに宣伝広告の価値に移行しているのである。

おのれの精神活動の自由が損なわれることを恐れる人々（私もだ）は、他者から到来する、自分が納得してもいない方向性を持った思想からのあらゆる示唆や圧力に対する絶えざる防衛体制をとる。そうであるがゆえに、彼らは彼らに提案されるいっさいのものに反対し、絶えず反対の立場をとるのである。脳は柔らかい物質で、あまりにも容易に跡がついてしまう。そのことがわかっていて、しかも自分を自分の思いのままに操ろうとする者は、こうした刻印を何よりも恐れる。常識はそうした態度に反対し、頑固さや逆説的態度を断罪するために、外部から刻印されるのを否定せずにさまざまな意見に注意深く耳を傾

けたら真理に近づくことができると言明するが、これは本当ではない。真理は存在しない
のだから、それは本当ではないのだ。真理はひとりひとりのものとしてしか存在しない。
そしてそれは注意深く保護されなくてはならない。善意の人々が矯正的措置や刑罰によっ
て侮辱されることを目にする。政治体制がそうした措置を使って世論を誘導したり体制の
思惑を押しつけたりするのである。しかし、こうした措置はそこいらじゅうに遍在する合
意の重さに比べたら、それほど恐るべきものではない。法によって課される束縛は、それ
よりもはるかに強い影響力を発揮して、いたるところで猛威をふるう公認の思想からの圧
力に比べたらたいしたものではない。諸個人がおのれの自由な思考を保ち続けようとする
なら、この公認の思想からの圧力に対してこそ絶えず注意深く防衛態勢をとらねばならな
いのである。

閉じた器としての文化の性質は、そこに君臨する「発見」という概念によってよく示す
ことができる。昔から多くの人々——すべての人ではないが、少なくとも文化団体のメン
バーを除いた多くの人々——に愛好され知られていた作品を紹介した功績が、文化団体の
メンバーに帰せられるのだ。知識人は、文化団体にしかるべきオブジェ——鉛管工や酒倉

係なら誰でも五〇年前から鑑賞していた便器やワイン用瓶立てなど——を紹介することで大成功をおさめることができる。しかし、鉛管工や酒倉係が発見者であるとは誰も考えない。知識人だけが発見者の役割を果たすことができるのである。このオブジェを最初に作った創造者は誰なのか調べようなどとは、誰も一瞬たりとも考えない。文化団体の頭のなかには、そんな考えはなく、自らにとって疎遠なものはすべて田舎者の無意識の所産でしかなく、文化団体がそれに知られていない物はすべて存在し始めるのだ。物は文化団体に知られ、文化団体がそれに「ラベル」を発行するときから存在し始めるのである。文化団体は物を登録し、身分証明書を発行する。芸術や自然な精神の発露という領域では、物はそれが名前を与えられないかぎり新鮮さと力を失わないのであるが、文化団体はもったいぶった名前をつけて認可することに余念がない。それはチョウチョウをピンで止めて標本を作る作業に似ている。これが文化の本性であり、チョウチョウが飛んでいくことに耐えられないのである。文化はチョウチョウをピンで止めてラベルを貼り続けるのだ。

　文化が有害なのは、過去の作品を紹介することに執着するからだけではない。それは文化の機能のひとつにすぎず、むしろ予備儀式のようなものである。いわば手術前の麻酔で

ある。文化の最も有害な作用は語彙を作ることである。文化は前もって作られた概念を伝えることによって、精神のなかに入り込み精神を見張るための言葉を押しつける——提案するのではなく——のだ。そしてそれが精神の信号と化す。この動産としての言葉が思想を単純な概念——その極端な単純化ゆえにまったく間違った概念と言うこともできる——で満たすことになる。そこでは、すべての言葉が粗雑に単純化され、関連する他のすべての概念からひとつの概念だけを取り出して、動的なものを動かないようにし、絶えず動いているものを固定し、概念から動く物を照らし出す光の働きを奪い取って、概念を単なる数字に変えてしまう。こうした数字は火が消えて貧弱に変質した概念のエコーでしかない。語彙が増えれば増えるほど、文化の大いなる頼みの綱である既成の語彙は思想の敵である。思想は語彙——重たくて動かない死体のような家具——で満たされ、おのれの居場所を剝奪される。

文化という言葉が要求しうる本源的かつ厳密な意味がどうであれ、この語の現在における実際の意味は、単一の語彙として認識され使用されている。そして、それは「教養のない」人々の日常的言葉よりもはるかに多くの言葉で自らを誇らしく飾っている。しかしそ

れは果たして豊富化なのだろうか？　それはむしろ思想にとって足枷になっていないだろうか？　こうやって借り物ばかりで満たされた思想は、おのれのオリジナリティーを発揮する余地がまったくないのではないか。　思想は、あらゆる状況、あらゆる問題に対して、鍵束のようなこの文化という語彙を移植するしかない。　そうすると、この言葉を方法的にうまく使いさえすれば、それぞれの錠前をあけることができるそれぞれの鍵が見つかる。

そしてそのとき、思想は事実上お払い箱になり、重たい鍵束に取って代わられる。　見方を逆にすれば、思想がラベルを貼られ分類された鍵の倉庫を必要とせずに、いたるところでひとつの鍵を使って錠前をあけるおのれの力を回復することができるのは、言葉のまったき欠乏状態をもたらすことによってかもしれない。

文化という語彙が日常言語の言葉よりも、より精密でより明確な言葉で構成されたいと望んでいると考えることもできる。　しかし、言葉に付与されるそうした意味の限定は、結果として言葉を貧弱にしたり「消滅させたり」しないかどうかという問題がある。　たとえば、文化的言葉が大衆的言葉に取って代わることによって、数は少ないがきらびやかで素晴らしく柔軟な言葉の働きを、おそらくもっとたくさんあるが生気のない語群、石のように生命のない語群の目録に置き換えてしまうのではないかということである。

マックス・ルロー［ベルギーの哲学者・詩人・批評家（一九二八～一九九〇）。デュビュッフェについての著作がある］は転覆と革命を対置しているが、これはまったく適切である。砂時計を壊すこと、革命とは砂時計を逆さにすることであるが、転覆とはそうではなくて、砂時計を壊すこと、排除することである。

芸術家の曖昧な位置は以下のように説明することができる。芸術家の作品が個人的性格によって強く刻印されていないなら（個人的性格は個人主義的立場を伴い、それゆえ反社会的・転覆的な立場に至る）、それは無きに等しい。逆に、この個人主義的精神が、公的世界とのいっさいのコミュニケーションを拒否するほどのものであるなら、また個人主義的精神が激化して、作品を誰の目にも触れないようにしたり、あるいは作品を意図的に秘密にしたり暗号化したりして誰の視線も寄せつけないようにしたら、作品の転覆的性格は消滅する。それは虚空に生じて、まったく音を立てない爆音のようなものになる。かくして芸術家は、公的世界に背を向けるか公的世界に向き合うか、という二つの矛盾した熱望に急き立てられている。たとえば、偉大なアール・ブリュットの作家アドルフ・ヴェルフリは、

自分の絵の裏側に値段を書き込むが、その値段は支払い不可能な額（一〇億の百万倍）であったり、タバコ一箱の額であったりする。アール・ブリュット・コレクションに収められている作品の作者のなかには、自分の作品がまったく自分だけの個人的な使用のために制作されていて、誰であれ誰かに見せたいという欲望をまったく感じさせないような作風の者がいる。これをよく観察してみると、彼らは、自分たちの作品に賞賛を寄せたり（あるいは憤ったり）する架空の公衆（公的世界）を自ら創造するという巧妙な解決をしているのではないかと思われてくる。

認められ賞賛されたいという欲望は、スキャンダルで世間に衝撃をもたらしたいという欲望ときわめて密接な関係にある。この両者はごく近くにあるが、それは必ずしもはっきりと感じ取ることはできない。どちらにも共通しているのは、世間を驚かせ人々の注意を引きつけたいという欲求である。それはおそらく、他者との接触――接触あるいは衝突――という手段によって社会に参加しているという感覚を獲得するためである。つまり疎外に対して闘うためである。隠遁者、苦行者、自発的被疎外者、犯罪者、あえて恥辱を求める者などの作風は、こうした世間を驚かせ攻撃することによって公衆と接触したいとい

う欲求の現れである。そこから次のような驚くべき確認に導かれる。すなわち、疎外の選択はおそらく多くの場合、もともと疎外から逃れる手段を見つけようとするメカニズムの働きから生まれるものだということである。もっとうまく言おうとすれば、疎外の意志的選択は無意志的疎外感情に対する闘いの手段を提供するということだ。

熱望する接触を衝突や侵略によって手に入れるという好例は、猟師とシカやオオライチョウ［つまり獲物のこと］との関係に見られる。

かくして芸術家は、創造の源にある異議申し立てや転覆の精神、同時にこの転覆を主張したいという意志、そしてその意志を公表することによってそれにまったき身体と意味を与えたいという思いにつき動かされて、二つの対立する欲求に呼び寄せられる。ひとつは、すべての社会的参加から逃れ、共通のものの見方をもたらすあらゆる地点からますます遠ざかり、自分をできうるかぎり他から区別し、世間の視線や世間との接触から身を守ろうとする欲求であり、もうひとつは、それとは反対に、自らの作品を世間に示し、自分の異議申し立てに公的性格を与えることによって――それなくしては標的なき弾丸になってし

まうから――自らの立場を「表明する」という欲求である。

芸術作品はいかなる場合でも公衆に向けられたものでなくてはならず、たとえひとりであっても公衆の存在なしには成り立ちえないと言う者がいる。「架空の」公衆であっても同じことである。たしかにある意味で、すべての行為は、公衆の存在つまり「他者」の存在なしには考えられない、そしてまた個人の意識そのものがそうしたものなくしては存在しえない、と言うことができるだろう。しかしそれは精神をいささか抽象化しすぎているのではないか。芸術作品は本質的に「宣伝広告的」なものであると考えると、すべての活動、最終的には存在そのものも、「宣伝広告的」なものであると考えざるをえなくなる。

芸術作品は場合に応じて、「大なり小なり」宣伝広告的性格をとるものであることはたしかである。しかし芸術創造が必要とする個人主義的立場は、作品を他者に見せるということ（たとえ仮定的にでも）を考えすぎると、混乱し無効になることがある。したがって、宣伝広告の狙いはどんな場合にも個人主義的創造行為と密接に結びついている――コインの表と裏の結びつきと同じように――としても、個人主義から生まれた作品と宣伝広告か

62

ら生まれた作品とは区別しなくてはならない。この二つの作品は、水に油が溶け込むのと油に水が溶け込むのが——たとえ水と油が同量の場合でも——異なっているのと同じように、異なっているのである。

ここで言う宣伝広告という言葉の意味は、公衆とのコミュニケーション、公衆との向き合い（たとえ少数の公衆であろうとも）として理解されなくてはならない。むしろ「公表」という言葉を使った方がよかったかもしれない。しかしながら、欲望の公表と、公衆に到達するという目的を達成することやそのための努力、つまり公表された作品に公衆が関心を持つようにするための努力とを、切り離して考えることはむずかしい。まさにここで宣伝広告が登場するのである。したがって宣伝広告は事実上公表と不即不離に結びついている。宣伝広告は、それが直接的訴えとして行なわれるなら、それ自体としてそんなに不快なことではない。たとえば「アルハンブラ劇場「パリのミュージック・ホール」に世界一の曲芸師を見に行こう」といったような。しかし宣伝広告が変装したら、それはおぞましいものになる。とくに宣伝広告が目的を達成するために文化装置を動員し、自称客観性を唱え、法の力を活用するときには、なおさらおぞましくなる。

文化の二つの原動力は、ひとつは価値の概念、もうひとつは保存の概念である。大昔か

ら猛威をふるう文化の息の根を止めるためには、まず文化が依拠している芸術作品に価値

を与えるという考えを破壊しなくてはならないだろう。ここで私は価値という言葉を経済

的ならびに審美的――この両者はつねに相関的である――な意味で使っている。審美的価

値を廃止することによってしか商品的価値を廃止することはできない。しかも審美的価値

は商品的価値よりも有害であるうえに、社会により深く根をはっている。保存の概念も価

値の概念に結びついている。価値を与えられている物を保存するのは当然であり、ひとた

び価値の概念が消滅したら、保存の欲望が存在理由を失うことになるのも当然である。

文化団体は作品に価値を与えるという機能を果たしている。文化団体はこの特権、この

権力を鼻にかけているのであり、多くの人々が文化団体のなかに地歩を占めようとするの

はこの権力を求めてのことである。文化団体は競売史を取り仕切り、威光と利益の分配は

文化団体の評価に依存する。高値は威光に由来し、威光は高値に由来するということをつ

ねに念頭におかねばならない。こうして文化団体と商業団体のあいだには親密な共謀が存

在し、文化と商売が互いに手に手をとりあうことになる。したがってどちらか一方だけを

破壊することはできず、破壊するとしたら両者を同時に破壊しなくてはならない。

　唾棄すべき価値の概念が駆逐され、芸術作品の魅力を正当化するのは気紛れや個人的理由で十分である——根拠とか公正といった概念はいっさい排して——ということになると、自由自在でまったく無垢の自然な傾向が再び現れることになるだろう。さらには、羊一匹あるいは牛一頭と一枚の絵を物々交換するといった状況が現れることも不可能ではないどころか、大いにありうることになるだろう。ともあれ、商品価値がひとたび架空の審美的価値から切り離されたら、この種の取り引きは少額のものにとどまり、それはたいして悪いことではなかろう。なぜなら、悪しき哲学者が考えそうなこととは反対に、少額の金と多額の金とのあいだには大きな違いがあるからである。この違いがすべてを変えるのだ。

　小さな交易はたいして悪いことではないと私が言うとき、私が念頭に置いている大きな悪は、ある種の作品に与えられている威光——その商品的価値とそれに伴う賞賛（あるいは賞賛に伴う商品的価値）——のもたらす有害な効果である。こうした作品に与えられる法外な栄誉は、公衆にとって曖昧な理由に基づいているように見える。それは芸術作品の

価値は公衆が認識できない指標に由来することを納得させようとするものであり、そのため公衆が芸術作品に自ら感情移入したり純粋に身を委ねたりすることを妨げる。しかも文化の将校たちは、この公衆の芸術作品に対する消極的姿勢を維持しようと勤しむ。彼らはさらに、価値の概念の番人として価値の免状を授ける役目をになった国家団体と連帯して、この消極的姿勢を深化させるのに精を出す。彼らにとって芸術作品の価値を、彼らのなかでしか生まれない／彼らにしか認識できない謎めいた希少なものとして紹介するのは、きわめて重要なことなのである。彼らは、公衆が彼らの教会の特権を疑問に付し、彼らの言う価値が架空のものであり、そもそも価値という概念そのものが架空のものであると考えてシステム全体を崩壊させるというようなことがないように、全神経を傾注する。

　芸術家のほとんどは、このような欺瞞の共謀者である。それは直接的な衝動によるというよりも連鎖的構造による。既存の体制からの圧力がなければ、芸術家は自分の作品に対する愛着だけでつき動かされ、名声を求めたり、お金を求めたりもしないだろう。芸術家はもともとお金に頓着しないものである。しかし現在の事態を考えると、作品が高く売れれば彼らに威光が与えられ、威光がなければ作品は人を引きつけない。ここに芸術家の落

とし穴がある。したがって連鎖的構造は以下のようなものである。公衆は、芸術作品の紹介と普及の完全な独占を自らの利益のために行なう文化団体に全面的に教化されて、頭にたたき込まれた価値の概念を自らの気紛れに基づく個人的な好みに置き換えようという意志を放棄してしまうのである。かくして、公衆はこの領域においては、ある「正当性」が存在し、それ以外は誤りであり、罪深い喜びであることを納得してしまうのである。したがって公衆は、文化的教会が推奨しないかぎり、いかなる芸術作品にも注意を向けない。

公衆は文化的教会にあてがう見方でしか芸術作品を見ないのである。かくして公衆にとって、文化的教会のなかに組み込まれていない芸術家は取るに足らない存在であり、排除された無能な作家であるということになる。そうであるがゆえに、すべての芸術家は文化団体に着目され文化団体の免状を取得するために、苦しい努力をすることになるのだ。

ここから威光と昇進の装置と芸術家との共謀が生じる。文化団体が威光と昇進の鍵を握っているのであり、この装置から外れたら芸術家は自身もその作品も無視と軽蔑の対象にしかならないのである。しかしひとたび昇進も分類されることも諦め、「価値」の神話も諦め、ものごとをいっさいの正当性から解き放たれた喜びの領土、いっさいの威光や名声の機能とは無関係の自発的な関心の領土に移し代えるなら、ほとんどすべての芸術家はそこ

に群れ集い、解放の喜びを味わうことになると私には思われる。芸術家は文化の教義にい
かに条件付けられていようとも、心の底では自分たちが演じている笑劇を信じてはいない
のであり、彼らはただそれを信じている振りをしているだけで、心ならずもそこに身を投
じているだけであると、私には思われる。私は少なくともそう信じたい。

　公衆は感心なことに、文化の将校たちが価値を教え込もうとする作品がすべてだと思い
込んで、価値の概念というものを疑問に付すことはない。しかし本当のところはどうかと
言えば、彼ら文化の将校たちは時々議論をして、そのあと文化団体維持のための「神聖同
盟」を結び、満場一致でたとえばひとりの芸術家を持ち上げたりするのだが、それは彼ら
の価値の概念が曖昧模糊とした指標に基づいているという考えを公衆に持たせないためな
のである。

　文化の条件付けは、文化の転覆の試みと同様に、当然のことながら人によってその程
度はさまざまに異なる。文化から距離をとろうとする人々もいる。それはたいていの場
合、文化のある様相に対して距離をとるということであって、他者に対して距離をとると

68

いうことではない。他者から遠くに離れる人は希である。ともあれ全面的な条件付けは不可能である。それは程度問題なのだ。多くの人々は文化の磁力から免れていると思っているが、そういう人々こそ磁力に囚われているのである。一般に関係者こそがものごとを一番わかっていないということである。若いときから思想に刻み込まれた文化の刻印や様式は、なかなかそれと認識することはできない。その後いくらかでもそこから自分を解放することができるとしたら、それはおのれの思想に対する反対の行為によってである。それは膨大な時間とゆるぎない精神力によって問題を徹底的に究明する行為を必要とする。文化の束縛から解放されていると思わせるような発言をする人々がいるが、そういう人たちもそのすぐあとで、消しがたい文化の血で染められていることが見え見えの行動をしたりする。それは、いっさいの迷信から免れていると主張する人々が、その舌の根も乾かないうちに、梯子の下を通ることを忌避するのと同じことである「梯子の下を通ると災いがもたらされる」という広く流布した迷信がある」。

　西洋には二種類のヒーローがいる。一方に、勇ましい海賊、大胆不敵な親分、誰にも負けない不服従の荒武者がいて、他方に、それとは反対に、罪を許す者、心優しき殉教者、

犠牲精神の権化がいる。西洋の人間は、つねに互いに幻惑しあうこの二つの対立的太陽の両立不可能性を自覚していない。西洋の人間が、転覆的であろうとする（それは頭の中で自分の運命は自分が決めるという考えを伴う）と同時に、集団の忠実な奉仕者として社会的義務に従い愛国的であろうとするのは、おそらくこの真逆の二重性によるのである。この二重の対立的欲求を明晰に自覚したら、西洋の人間が自らの統一的思想様式を問題に付すいい機会となるだろう。そして分裂した倫理、思想の広域化、中心の複数性、多方向に展開する音楽といったものを試すことにもなるだろう。しかし西洋の人間はまだそこまで思い至っていない。西洋の人間はその代わりに、あちこちを削り落としてすべてを和合させる公式を見つけようとやっきになっているが、これまでのところまだ見つけていない。西洋の人間は転覆的ではあるが、ちょっとだけそうであって、転覆的でありすぎてはいけないと思っている。それは言ってみれば、帽子を気取って目深にかぶるが、良き市民であり続けることはやめないということだ。西洋の人間は誰しも自分の領域で転覆的であると自称し、転覆的であろうと希求し、心底から転覆的であるとすら思っているが、それは問いに付すべきものごとが今よりももっとたくさんあることを想像することができず、また世間で認められている思想を拒否する道をもっと先まで進むべきであると思ってもいないか

らである。それは悪態をつく神父や鼻をすする公爵婦人の悪ふざけのようなものである。そうしたいたずら的転覆は虚勢にすぎず、文化世界を受け入れている証拠であり、そうやって自分の独立精神を保とうとしているだけのことである。それは左翼や進歩主義者の転覆思想である。それは家具の位置を少し変えてみたり、新しい家具を入れてみたり、古い館に最新流行の安物の装飾品をあしらってみたり、食器や水回りを近代的なものにしたりするといった程度のことである。

すべてのものごとに程度があるように、転覆思想のなかにも当然のごとく程度がある。転覆思想は西洋においてつねに高く評価され、それは今日かつて以上に高い位置を占めているとされている。しかしこの転覆思想にどれほどの緊張感が含まれているだろうか。それはいつもちょっとした皮膚の痒み程度のものではなかったろうか。表面を引っ掻くだけで、決して根元まで達しなかったということだ。本当のところ、根元まで達しようとは考えなかったということではないのか。たしかに転覆思想には謎がつきまとう。その概念は敬意を表されているが、ただそれだけのことだ。われわれは見かけだけで転覆思想であると評価する。しかしそうした転覆思想はたいがい、一瞬たりともシステムの台座を問題に

付すことはなく、単にシステムを繁栄させる手段だけを問題にしているのである。

　非キリスト教文明の国に長い間滞在したことのある者は、西洋の人間の思想がキリスト教にいかに深く刻印されているか——そのあらゆるものへの視線、ものの見方、神話的思考、精神性などにおいて——に気がつく。その西洋人が完全な無神論者であったり、反キリスト教を名乗っていたりしてもである。われわれの血は本当にキリスト教によって染められているのであり、それは信仰や教義への敬意の問題ではなくて、われわれが自分では感じ取っていないが根強く存在する価値観、精神の土台、思想の条件の問題である。われわれの文化はキリスト教と密接不可分に深く結びついているが、長年われわれのものとしてある階級的支配の社会体制とも同様に深く結びついている。文化はその産物である。この支配をお払い箱にしようとする人々は、キリスト教だけでなくわれわれの文化やその材料から生まれるすべてのものを排除しなくてはならない。人々が何であれわれわれの文化に属するものを保存するなら、それは人々にとって果実のなかに巣くう虫のように機能して、人々が廃止しようとした体制をいずれ呼び戻すことになるだろう。そうした観点に立つと、人々にとってその住まう場所に教会よりも博物館が建つことの方がはるかに危険な

ことではないか、と私には思われてくる。かつてイエズス会は戦艦を擁して奴隷貿易を始めたが、現在この任務を遂行しているのは芸術の展覧会の組織者たちである。また、われわれの文化はわれわれの社会体制にきわめて緊密に結びついているため、われわれの知識人の思想の土台はこの社会体制の基礎をなす神秘的な信仰や見解に彩られたままである。それはそうした体制から離脱していると自称し、本当にそうしていると自ら信じている知識人にも当てはまることである。こうした条件付けは革命的であると自称する知識人にも機能し、それはキリスト教による条件付けが無神論者にも機能するのと同じことである。しかも当の本人たちはそのことに気づいていないのである。

国家の膨大な数の係員、大学教授、論説家、注釈家、商売人、投機家、広告業者などによって構成された文化の分配装置は、農産物や工業製品の分配において利潤を貪るネットワークと同じほど巨大で寄生的な団体をなしている。芸術生産の領域においては、直接的な金銭的利潤が重要なのではなくて（もちろんそれもあるがさほど重要ではない）、優先権による利潤が重要である。なぜなら、この寄生虫的分配団体は、おのれが強化されるにつれて、芸術は創造そのものよりも解釈や発見や流布が重要であると考えるようになり、し

かもそういう考えを押しつけようとするからである。かくしてこの領域においては、真の生産者は芸術家ではなくて、芸術家の作品を紹介しそれを優位に立たせる者たちであるということになる。

革命的であろうとする自称革命的知識人（しかし彼らは本当に革命的であろうとしているのだろうか？）が取るべき道はひとつしかない。すなわち知識人であることを止めることである。私の言う知識人とは、思想のなかに文化の刻印を濃厚に宿し、精神活動を強く条件付けられ拘束されている者のことである。彼らのために彼らが長いあいだ居続けることができる脱文化学校をつくらねばならないだろう。というのは、文化の刻印は徐々にゆっくりとしか取り去ることができないからである。そのためには、一見当たり前のことのように通用している多くの与件をひとつひとつ問題に付すことが必要とされる。そして単に問題に付すだけでなく（多くの人は問題に付しても決着をつけない）、そうした多くの与件の特殊性や無根拠性を明晰に把握し、そこから毅然として身を振り解かなくてはならない。よく見られるように、そうした与件を受け入れないと言いながら、その舌の根も乾かないうちに、いまさっき反対したばかりの与件の根拠に依拠しながら議論を行なうようなこと

74

人文書院
刊行案内

2024,8

鴨川鼠（深川鼠）色

ザッハー゠マゾッホ集成全三巻

ザッハー゠マゾッホ 著
平野嘉彦／中澤英雄／西成彦 訳

各巻¥11000

I エロス

習俗を巧みに取り込んだストーリーテラーとしてのマゾッホの筆がさえる。本邦初訳の完全版「毛皮のヴィーナス」「コロメアのドン゠ジュアン」ほか全4作品を収録。

II フォークロア

ドイツ人、ポーランド人、ルーシ人、ユダヤ人が混在する土地。民族間の貧富の格差をめぐる対立。複数の言語、ガリツィアの雄大な自然描写、風土、民族、習俗、信仰を豊かに伝えるフォークロア的作品。「ハイダマク」ほか全4作品を収録。

III カルト

あるいは「草原のメシアニズム」、あるいは「農本共産主義」（ドゥルーズ）を具現する、ロシア正教の異端宗派、ユダヤ教の二つの宗派など、さまざまなカルトが蝟集する東欧のスラヴ世界。マゾッホの宗教観を如実に語る「漂泊者」ほか、5編の小説および2編の論考を収録。

※写真はイメージです

◎内容見本進呈
お問い合わせフォームにて送り先をお知らせください。お一人様1部までお送りします。

詳しい内容や収録作品等の情報は以下のQRコードからどうぞ！

■ 小社に直接ご注文下さる場合は、小社ホームページのカート機能にて直接注文が可能です。カート機能を使用した注文の仕方は**右のQRコード**から。

■ 表示は税込み価格です。

人文書院

〒612-8447 京都市伏見区竹田西内畑町9
TEL075-603-1344／FAX075-603-1814

編集部 Twitter（X）:@jimbunshoin
営業部 Twitter（X）:@jimbunshoin_s
mail:jmsb@jimbunshoin.co.jp

思想としてのミュージアム

増補新装版

博物館や美術館は、社会に対して
メッセージを発信し、同時に社会か
ら読み解かれる、動的なメディアで
ある。日本における新しいミュゼオロ
ジーの展開を告げた画期作。旧版
から十年、植民地主義の批判にさ
らされる現代のミュージアムについ
て、論じる新章を追加。

村田麻里子 著

¥4180

呪われたナターシャ

復刊

現代ロシアにおける呪術の民族誌

三代にわたる「呪い」に苦しむナター
シャというひとりの女性の語りを
出発点とし、呪術など信じていな
かった人びと──研究者をふくむ──
が呪術を信じるようになるプロセ
ス、およびそれに関わる社会的背景
を描いた話題作、待望の復刊!

藤原潤子 著

¥3300

呪術を信じはじめる人びと

超越論的存在論

ドイツ観念論についての試論

存在者へとアクセスする存在論的
条件の探究。「世界は存在しない」
「複数の意味の場」など、その後に
展開されるテーマをはらみ、ハイデ
ガーの仔細な読解も目を引く、哲
学者マルクス・ガブリエルの本格的
出発点。

マルクス・ガブリエル 著
中島新／中村徳仁 訳

¥4950

マルクス・ガブリエル
中島新／中村徳仁 訳

超越論的存在論
ドイツ観念論についての試論
Transcendental Ontology: Essays in German Idealism

存在者へとアクセスする
存在論的条件の探究。

はじまりのテレビ

戦後マスメディアの創造と知

1950〜60年代、放送草創期
のテレビは無限の可能性に満ち
た映像表現の実験場だった。番組、産
業、制度、放送学などあらゆる側
面から、初期テレビが生んだ創造と
知を、膨大な資料をもとに検証す
る。気鋭のメディア研究者が挑んだ
意欲的大作。

松山秀明 著

¥5500

はじまりのテレビ
戦後マスメディアの
創造と知
松山秀明

本格的なテレビ研究へ──
テレビの通史から
最近の研究までを概観し、
テレビとは何かを問う。

では、本当に身を振り解くことはできない。この脱文化学校では、年々脱条件付けが進化し、多くの与件が苦痛を伴いながら振り解かれることになるが、これはまだ序の口である。与件から解放されたと思っても、それはまだ始まったばかりなのだ。毎年同じ幻想が姿を変えて現れるからである。そしてそれらの幻想は刷新されたはずの思想のなかに改めて入り込み、その思想が真の根拠を持っていないことに乗じてこれを崩壊させるからだ。思想はこのような脱条件付けの長い進化過程のなかで、自分自身に抗する闘い、自らの拠所に抗する闘い、自らが機能するための道具としての装置に抗する闘いというきわめて特殊な闘いのために、自分の編み物の針に抗する闘い、要するに自分の存在そのものに抗する闘いとなる。そして浄化の道をさらに突き進むために長期にわたる訓練が必要となる。そしてその道程の果てに、文化の概念はいっさいの価値を失い、知識人の概念も無駄なものとなるのだ。そうすると、革命的活動が真の意味をまとい有効に機能し始める段階が訪れる。しかしこの学に、それに見合った戦術と張りつめた努力を行なわなければならないのである。

この脱文化学校の一年生は、まず現在の知識人のなかで最も体制批判的な者たちの自己解放の程度と同じ程度の解放性を身につけることになる。しかしこの第一段階から始まって浄化の道をさらに突き進むために長期にわたる訓練が必要となる。

校の上級クラスにはさらに多くのものが求められる。というのは、多くの価値——私が価値というのはこれまで世間で受け入れられてきた価値のことである——を疑問に付し、続々と却下したあと、価値という概念そのもの、さらには概念という概念にアプローチしなくてはならないからだ。脱文化への歩みのなかで価値は廃棄されるが、文化がとっかかりを失うためには、「概念」を廃止するという最終段階にまで到達しなくてはならないからだ。なぜなら文化は概念に満ち満ちているからである。

文化は概念と名前で満たされている。物の内部にいる者は物を名付けることはできない。したがって物は内部にいる者の思想にとって「概念」として出現することはできないだろう。この最終段階において、革命の概念も他の諸概念同様、革命志望者の手から逃れ出てしまう。革命はもはや概念として構想しえなくなるということだ。こうして革命はなされるのであり、それは概念として構想するものではないのである。

物は、物を外から眺める、物とは無縁の者にとってだけ名前を持っている。

芸術に関して言うと、脱条件付けの過程は、まず伝統的なもの——たとえば絵画など——から距離を取るということ、そして伝統的な表現様式——それは時代によって異なる

76

が、幾何学的性格に向かっていようと、あるいは逆にカオス的方向に向かっていようと——がもたらす偏頗な愛好を特殊なものとして認識することから始まる。伝統的な表現様式は、非人称的様式になったり、逆に強烈に個人的なものになったりもすることに注意しよう。この第一段階のあと、絵画（タブロー）の表現様式がどうであれ、絵画という概念自体の特殊文化的性格をよく把握しなくてはならない。というのは、絵画とは何かと聞いて思い浮かべるものや、その思い浮かべたものの表現様式をかぎりなく数え上げていくと、額縁にはめられた長方形のなかに描かれたものという絵画の原理そのものが極度に表面的なものであり、文化的因襲に密接に結びついたものであるということがわかってくるからである。こうした過程は今も続いているが、やがて釘で壁に留められた長方形の「絵画（タブロー）」は時代後れで滑稽なものになるだろう。いわば文化の木から落下した果実として骨董品扱いされるようになるということだ。そして釘と壁と長方形による拘束から解放されたさまざまな芸術形態が登場することになるだろう。しかし文化的条件付けのセンサーは、そうした新たな芸術形態に対しても締め付け機能を手放さないだろう。この締め付けは、絵画の概念だけでなく芸術という概念そのものが構想も認識もされなくならないかぎり、そして芸術が思想によって概念の視線の前に投影されることをやめて、思想と芸

術が向かいあうのではなく思想が芸術のなかに組み込まれるという形で統合されることがないかぎり、機能し続けるだろう。こうした締め付けがなくなってはじめて、芸術は芸術という名前で呼ばれなくなるだろう。厳密に言うなら、文化の毒を構成するのは芸術ではなく、芸術（アート）という名前なのである。額縁を伴った絵画（タブロー）に表わされているものは、もちろん台座を伴った彫像とか、舞台を伴った演劇とか、詩や小説など文学のすべてのジャンルに表わされているものと同じものである。

　文化が芸術という名前を発するとき、それは芸術そのもののことを指しているのではなく、芸術という概念を指しているのである。すべてのものと同様、芸術に関しても、ものそのものとものの概念とのあいだには大きな性質の違いがあることを意識し、意識し続けなくてはならない。文化思想はあらゆる領域において、行動的立場ではなくて観客的立場を取る。文化思想は力ではなく形を重視する。運動ではなく物体を重視する。過程や軌道ではなく状態を重視する。文化思想はあらゆるものを比較し、比較するために測定し、とくに価値を付与して分類することに熱中するのであり、具体的で触知できるもの、安定したものしか相手にしない。風には興味がない。風の重さを量る量りを持っていない。文化

思想は自分が持ってきた砂の重さを量るだけである。文化は芸術について何も知らない。文化が知っているのはただ芸術作品の表現手段だけで、これはまったく別ものであり、まさに風ではなく砂として、芸術を芸術とは違う場に移すのである。文化思想はそうして芸術創造そのものをゆがめ、芸術創造は変質させられ、風としての自然な機能から砂をもたらす機能へと偽造されることになる。芸術家は文化に沿って整列するためにおのれの活動を変え、風のふいご係から砂の集積人となるのだ。文化がなくなったら芸術もなくなると言う人がいる。これは大きな誤りである。たしかに、文化がなくなったら芸術は名前を持たなくなるだろう。しかしそれは芸術という概念がなくなるのであって、芸術がなくなるわけではないのだ。芸術は名前を失って、健全な命を取り戻すのである。

そのとき、芸術が文化の視線にさらされたときの屈折が止まることになるだろう。そして、芸術生産がこの屈折を受け入れざるをえないために起きていた変質のメカニズムも止まることになるだろう。この屈折による変質のメカニズムの目的は、自らを芸術生産の供給者として構成することによって芸術の源泉にまで遡って、芸術の真の自発的衝動を偽造することなのだ。

文化思想があらゆるものに名前を与える（そしてそれによって、あらゆるものの性質を完全にゆがめ、それを数字に変えたり、本質的に変化し動くものを「固定した」形象に変えてしまう偽りの外的様相しか理解できなくさせる）必然性、そしてこの必然性がこの名前を元にして無意味で不条理な構築物をもたらすという必然性の問題は、ひとり芸術にかぎった話ではない。これは倫理をはじめとして、精神がかかわるあらゆる領域について言えることである。

物とその名前とのあいだにも同じような混同がある。つまり内的生命としての物と外から眺められた物とのあいだ、物を活気付ける運動と物に与えられた名前がもたらす偽りの固定された形象とのあいだの混同である。文化の産物である語彙という材料しか頼れない作家が、文化から離脱するのに画家よりもはるかに苦労するのは、そのためである。

つまり画家は自分の使う記号をかぎりなく変化させ、物への新たな視線を伝達する記号を発案することができるからだ。それに対して、作家が使う言葉は、文化によって決定的に規定された物への視線から生じた重たく粗雑な記号であり、文化が定めた視線以外の見方をいっさい排除し、思想が文化と同じ見方を採用することを強制し、思想が自己刷新することを妨げる。作家が芸術家よりもはるかに文化のなかに絡め取られ、自己刷新しなくてはならないという思いを持っているにもかかわらず、正統的な文学的伝統にほどほどに見

合ったヴァリエーションしか付け加えることができないのは、おそらくそのためである。それに対して芸術家は自分の道を突き進むことができる。思想が文化から身を解き放ち若さを取り戻すためには、語彙からわが身を解き放たねばならないのである。

　わが国においては、幾世紀にもわたって、思想の表現と装置はもっぱら文学に帰属した。造形などの芸術は単に文学の添え物であり、副次的・付属的なものにすぎなかった。そうであるがゆえに、作家は芸術家に対して見下した態度を取ったりもするのである。そしてまた作家は、長年自らの審査員やエキスパートとしての指導者的役割を当然と見なし、それ以外の誰も、もちろん芸術家も、作家に異議申し立てをしようとは思わなかったのである。芸術家は口のきけない不具者で、作家が声を与えてやらなければならない者と見なされた。こうした芸術家に与えられた装飾的な端役性、庭師や髪結いに近い位置付けは完全に正当化されていた。なぜなら、[絵画に描かれる]十字架のキリストや子どもを抱えた処女、裸体の女、華麗なポートレートなどは、思想に訴えかけるものではなく、せいぜい庭園や衣装のコーディネーターに対するのと同じ程度の考慮にしか値しないからである。しかし数十年前からものごとが変化し続け、とくに現在、状況が大きく変化してきている。

芸術家が語彙の重い拘束を取っ払った表現様式によってもたらされる自由を自覚するとともに、彼らがおのれ自身に依拠することによって、作家よりもはるかに広大な場において思想を実践し、作家よりも直接かつ強力に思想に働きかけ、思想を作家よりもはるかに遠くまで運び、思想が自己認識していない力、文学の麻痺化作用によって思想が久しく忘れていた力を思想に啓示しうるという可能性を発見したのである。かくして、いまや芸術家と作家の置かれている状況が逆転した。作家はしばらく前から、かつて持っていた力への愛惜を表明しながら、芸術家が切り開いた新たな道に急いで追随し、この新しい音楽に彼らの古い楽器を適応させ、かつて有していた主導者としての伝統的な特権を守ろうとしているのである。しかしながら彼らには、古い船をお払い箱にし、新しい船にきっぱり乗り換えるという芸術家が下した決断が欠如していた。硬直し不毛になった精神的立場をきっぱり放棄することを作家が拒否したのは、文学が五〇〇〜六〇〇年にわたってきわめて活発かつ豊穣であったためである。それに対して造形芸術は、中世以来聖母マリアや女性の裸体ばかりを描き、嘆かわしいほど貧弱な精神的果実しか残さなかった。芸術家が今日、作家よりも容易に伝統的様式を拒否して、過去と完全に断絶した新たな探索にこぞって乗り出しているのは、この長期にわたる隷従と麻痺の反動のゆえであろう。それに対して文

学は、ためらいのなかで足踏みし、伝統的文化からの若返りをおずおずと試みながら、せいぜい古い苗木に新しい精神を接ぎ木して交雑種をつくる程度にとどまっている。いずれにしろ、これまでなかったような新しい状況が最近生まれて、これまで思想を動かし伝達していた伝統的な言語に取って代わって、いっさいの強制から免れた無制限の多形態の言語が芸術家の言語として登場したのである。いまや、思想を発見の道に導いているのは作家の言語ではなく芸術家の言語なのである。思想の視線は芸術家に注がれ、精神の衝動は芸術家に由来するようになった。

これに伴って二つの新しい動きが起きている。ひとつは芸術家が思想の先導において作家に取って代わるという現象、もうひとつは芸術家が公衆に働きかける手段が国家的・国際的な文化団体によって没収されるという現象。したがって芸術家はどう対処するかが問われている。芸術家はこうした文化団体の将校たちによって発行される価値の免状を剝奪されるのを恐れて、権威に従い既成の価値を強化することになるのか――現状はそう見える――、あるいは逆に、公衆がおのれにのしかかるあらゆる圧力にもかかわらず、この価値の免状のいんちきと無意味さ、さらには価値の概念そのものや価値の分類の無益性に気

がつき、それによって文化団体がおのれの武器を失って公衆に対していかなる権威も持てなくなり、したがって芸術家に対する支配力も失うことになるか、である。後者であれば芸術家は、架空かつ偽りの価値概念が彼らの作品生産に及ぼす監視や威嚇から解放されることになるだろう。

公衆のなかには情報に疎くて、文化とその転覆について、それらが占めているおのおのの場所を誤った単純なかたちで理解している者がいる。つまり彼らは、文化はルネサンスの芸術とその継承者たちから成り立っていて、転覆は近代主義流派の芸術形態によって体現されていると信じているのである。しかしそういうことではまったくない。多くの人が文化とアカデミズムを混同していて、アカデミズムと聞くとアカデミー・フランセーズや美術学校、ローマ大賞［フランスの作曲家の登竜門となるコンクール］などを想起するが、レイモンド・ムーラン［フランスの社会学者・芸術史家（一九二四〜二〇一九）］はこうした組織はなんら重要ではないし、芸術がそうした組織に無視されたところでどうっていうことはないと述べていて、けだし正論である。それらの組織はいかなる影響力も持っていなくて、事実上存在していないに等しいのである。アカデミズムが存在しているのはもはや

84

そこではない。それはまったく新しいかたちのネットワークのなかに移行しているのだが、多くの人はそのことを認識できず、それを輝かしい明かりと見なしている。新しいアカデミズムは近代主義の顔つきをしていて、前衛を自称し、騒ぎを起こし、反乱劇を演じている。それは只今現在はわからなくても、五〇年後には容易にわかるだろう。新しいアカデミズムは、われわれが今日笑いものにしている年寄りたちが五〇年前の黄金期にやっていたことを今やっているのだ。彼らは自分たちが明晰で、あらゆる新しい教義（少なくとも彼らにとっては新しく思われる教義）に幅広く開かれていると思っていた。そして多くの人もそう思っていた。今、彼らの同族が戻ってきたのだ。彼らは再び若さに溢れ、開明的役割を演じ、そうした存在として世間にも受け入れられている。

アール・ブリュットに反対する教授たちや文化のエージェントは、文化や文化に関係するものがもたらしたいっさいのものを完全に免れた純粋な生の芸術は存在しえないと主張する。そこで私が教授たちに指摘するのは、彼らがアール・ブリュットという概念は空想にすぎないと言うなら、それはたとえば野蛮の概念などの場合にも当てはまるということだ。もうひとつ、現在われわれの文化環境と深く関与している概念を挙げれば、自由の概

念も同じである。もし教授たちが幾何学者のコンパス付きの測量チェーンを与えられて思想の土地を測量することを求められ、野蛮や自由などとすべての思想のランドマークの杭を打たねばならないとしたら、彼らは野蛮や自由などと同様にアール・ブリュットの杭をどこに打つべきか困惑するだろう。というのは、アール・ブリュット、野蛮、自由といったものは、場所として――とくに固定した場所として――は考えられないものだからである。

それらはいわば、方向、希求、傾向としてしか考えられないものなのだ。そうであるがゆえに、二人の歩行者がたまたまひとつの同じ場所にいても彼らを同一視するには及ばないのである。なぜなら彼らは逆方向に向かって歩いているかもしれないからだ。われわれは――教育を受けなかった字を読めない人々も含めて――文化に深く影響されているということを私は認める。われわれの思想は文化によって条件付けられ、歪められているのだ。われわれの思想と文化の関係はナイフの刃と鋼（はがね）の関係と同じようなものである。しかしナイフの刃は転覆の態勢を取ることができる。ナイフの刃は鋼の性質を、ものを切り

野蛮や自由といった概念は絶えず移動し決定的に位置づけることはできないという理由たいという意志に置き換えることができるのだ。

で（文化は固定した指標の設定に熱中し、流動する土地に杭を打つとなると途方に暮れる）、これらの概念の適合性を否定する人々は、おかしなことにこれらの概念を否定したとたんに暗黙のうちにこれらの概念を参照する。なぜなら、これらの概念は空想や蜃気楼のようなもので、進むかと思えば退き、その居場所を決定できないがゆえに、おそらく精神にとって固定した指標よりもはるかに恒久的な指標になりえるからである。それはたとえば右と左の関係のようなもので、絶えず向きを変えて入れ代わる。右と左もまた空想にほかならない。思想は絶えず流動することを考えると、思想にとって使用価値のある指標、北極星となるのは、結局のところ空想にほかならないということになる。

概念を固定した形として扱い、不変の定義を与えることほど、思想を迷わせるものはない。概念は形ではなく傾向であり、方向づけである。そうしたものが形をとったとしても、その形はそれと対置される概念の形とともに絶えず変化するのである。私がここで思い浮かべているのは、文化の概念と転覆の概念である。これらの概念は体勢（スタンス）を指しているのであって、恒常的な形を持つ決まった地位（ステイタス）を指しているのではない。今日、転覆の体勢を表わしている同じ記号、同じ表現様式が、明日には文化がそれ

を認可するやいなや文化の体勢をとることにもなる。ときには——よくあることでもある
が——、二つの芸術作品（同じ作家の二つの作品であることもある）がきわめて似通った形
を取りながらも、異なった——対立的ですらある——体勢から生み出される体勢である。芸術
る。しかし芸術作品に意味を与えるのは、ひとえにそれが生み出される体勢である。芸術
作品は思想の運動であり、また思想のとる体勢の問題であり、それゆえ芸術作品はそれが
まとった形ではなくて、その体勢をこそ見るべきなのである。古典的文化を実践していた
視線とはまったく異なった新しい視線があるかどうかなのだ。古典的文化は木を気にかけ
ずに果実を眺め、ひとえに果物の形から植物学を構成する。しかし芸術作品を眺める対象
き」ものだろうか？　文化的体勢に固有の恒常的特徴は、まさしく芸術作品を眺める対象
として捉える——享受するもの・作るものとしてではなく——ことではないだろうか。文
化的芸術を特徴付け、芸術の無垢性を退廃させ、芸術からいっさいの転覆性を抜き去るの
は、芸術が生産されるときに、それが見られるためになされるという、このことではない
だろうか。

　文化は制度と一体化する。そのことを見失わないようにすること、そして文化が思想を

組織化する唯一のシステムであるという幻想を持たないようにすること、これが肝要である。システムは変えることができるし、変えねばならない。文化的体勢に異議申し立てをする者は、たいていそれを刷新し豊富化しようと希求するだけにとどまり、文化的体勢の水車に水をやりその力を再生させることしかできない。制度化の対象である体勢がどんなものであろうとも、制度化は絶え間ない闘いの標的でなくてならない。なぜなら制度化は個人的思想の力――したがって生そのもの――に対立する力だからだ。思想は制度化の力に抗いながら構成される。したがって制度化と思想の関係は、重力と軽業師あるいは発射物の関係と同じようなものである。

私の町には見物人はいないと想定しよう。行為者しかいない。もはや文化はなく、したがって視線は存在しない。演劇は舞台と客席が分離されて始まるのだから、もはや演劇もない。私の町では、全員が舞台にいる。観客はいない。もはや視線はなく、したがって初めから視線に供せられる偽りの行為は存在しない。これをいわゆる演劇における役者にあてはめてみよう。つまり、あくまでも仮想の状況設定であるが、役者が演じると「同時に」自分自身の観客になる、ということだ。これはそれほど悪い想定ではないだろう。い

わば舞台の上で演じる者が演じる前に客席に移動して自分を見るということである。このとき本人の演技に別人の演技が取って代わることになるので、舞台の上に見られるのは本人の演技ではなく他者の演技である。これが文化による条件付けの効果である。それはひとりひとりの行為が他者の行為によって置き換えられるように導くのだ。してみると文化によって条件付けられ、自らが現実社会のなかで行動するのを眺めないではいられないわれわれは、どうしたらいいのだろう？　われわれはできるだけ自分を眺めないように努力してみよう。　見物の原理に同意しそれを楽しむのではなく、また良きスペクタクル（そして良き見方）とは何かを論じるのではなく、短い時間でも少しばかり目を閉じて、顔をそらしてみよう。そしてそれを徐々に長く続けるようにしよう。逆に言うなら、少しずつでもいいからできるかぎり、観客のいない役者になるために（もちろん完全にそうなるのは不可能であるが）、自分を忘れて気にしないようにしよう。　私の理想の町は手の届かないところにあるとは考えないようにしよう。　最後には不条理と不可能しか待ち受けていなくても、それはたいしたことではない。　道が直線だと想定すると、すべての道の最後には不条理と不可能が待ち受けている。　重要なのは歩く方向であり、傾向であり体勢なのである。　道の果てに何があるかは気にしなくてもいいのだ。　道は果てしなく、終わりはないのる。

90

だから。

　文化は秩序であり、指令である。秩序が人々を最も衰弱させるのは、それが自由意志による合意の場合である。自由意志による合意は新たな帝国の新たな武器であり、棍棒よりも効果的な巧妙な公式である。文化プロパガンダの組織は国家警察の隠された部分を構成する。それは魔力を持った警察である。力によって君臨する秩序は衝動的運動を引き起こし、反乱を復活させる。反乱は、かつての強制の時代、警察力が素顔を剥き出しにして、文化という新たな隠された圧力に頼らなかった時代には、生き生きとしていた。しかしわれわれの生きる現代の報道の自由の時代には、この報道がかつてはありえなかったようにいそいそと警察を補完する役割をこぞって勤めている。

　形而上学者、人類誕生の空想家は、彼らが生気論者か超生気論者（私はこの語で生の支持者を意味していて、生のおぞましい敵対者を意味しているのではない）であるかぎり、素行の悪い輩、「頑固者」に出くわすたびに必ず敬意を表する。なぜなら生――われわれが生と呼ぶもの――はまさしく個体化にほかならないからだ。そして個体化は、原初的な未分

化状態から分離的に存在し始めようとする瞬間に生じる。生が生まれるやいなや、その形はわが身を解き放とうとするその細胞によって異議を申し立てられる。そうであるがゆえに、種は多様化するのであり、その多様な種のなかで同じメカニズムが働き続け、多様化を促進し続けるのである。そしてまた、同じ種のなかで自らを他から区別しようとする個人が存在するのである。この傾向が反乱、反抗であり、その個人が「頑固者」でなくて何であろうか？　こうした自己解放には、驚くべき衝動が伴っていることに留意しなくてはならない。というのは、未分化の原初的塊や次にくる種の段階は当然のごとく全体への帰属によって全面的に条件付けられているからであるが、ではこの突然の反乱的体勢はどこから生じるのだろうか？　私はこの問題を次のような人々に突きつけたいと思う。すなわち、われわれの思想は文化によって条件付けられているのだから、理の当然としてこの条件付けから身を解き放つことはできない、と主張する人々である。ここからわれわれは次の段階に進むことができる。

これまでの私の注釈は、私がこれまで見てきたものを明晰な仕方で伝達していないのではないかと危惧する。思想を思想とは無縁のもの、まさに文化の産物にほかならない玉葱

92

の皮のように切れ目なく続く思想の鱗から解き放とうとする者は、思想が、この取り除いたらあとには何も残らない文化の産物から全面的につくられていることに気がつく。そこで、思想は純然たる文化であり、したがって集合的意識としてしか存在しえないと結論したくなる。そして個体化は幻想にすぎないと言明することになる。彼らは、文化にほかならない思想が文化を拒否する体勢をとることはできず、それは幻想でしかないと主張する。

しかし仮にそうであるとしたら、肺は鰓から出現しなかったであろうし、土と水は原初的未分化状態から出現しなかったであろう［文化と思想は密接な関係はあるが別物であるということの喩え］。

個人主義は寡頭制（オリガーキー）的な集団の形成を促すというのは誤りである。なぜなら、逆に、そうした集団が形成され維持されるのは、そうした集団に向けられる敬意を利用することによってだからである。精神が逆らうとこれはうまくいかない。またそうした集団の力は階級意識によって序列化され固められないと力をもつことはできない。つまりこのシステム自体が敬意によって依拠し、したがって反乱は排除されるのだ。人々が自立しているとき、そうした人々を取り込もうとすることは大仕事である。彼らをひとりひとり次から次へと和合

させなくてはならないからだ。しかし、もし彼らが集団としてひとつのパッケージとして束ねられていたら、全員を一気に取り込むことができるのだ。

社会学者が疎外と名付けるもの、つまり社会的幸福への無関心（要するに物質的財に限定された個人主義）は、おそらく多くの場合、医者が同じ言葉で呼びながら、もう少し踏み込んで、社会的なもの——さらには外的世界全体——への異議と名付けるものと同じものと見なすことができるだろう。いや、そうではない。私の「外的世界」という言い方は間違いだろう（外的世界とは何か？　それは社会的慣習つまり文化が与える形象以外のなにものでもない）。外的世界ではなく、文化によって外的世界に属するすべてのこと、とりわけ文化に対する異議申し立てだ。したがって、社会的なものに与えられたすべての形象［への異議］と言わねばなるまい。私はこう考える。すなわち、集団によって回収不可能とされた多くの人々（その「異常」とされる行動とその起源が多様で種々雑多な人々）のなかの相当数の人々の「病気」は、ひとえに社会的なもの、ひいては文化に対する異議申し立てが単に極端になったもの、つまり個人主義が激化したものではないかということだ。

文化は規範を求め、集団的参加を求める。そして「異例」を狩りたてる。創造はそれと反対に、例外的なもの、独自のものをめざす。参加を要請する集団、規範──文化──にこだわる集団がそれぞれ異なった広がりを持っていることに注意しなくてはならない。

オーヴェルニュ地方の人々はみなオーヴェルニュ人だ［オーヴェルニュ地方はフランスの中南部の地域圏］。それは場合によって、民族であったり、階級であったり、小さな一族であったりする。規模は重要ではない。文化は、大きな民族やちっぽけな集団の規範として、個人を集団に拘束するものとして、同一の様相を呈する。そして集団の規模がどうであれ、個人主義者はそれに敬意をつねに拒む。組合の勧誘員が大きな組合のなかで反逆的行動を起こして、そのなかで自分たちの組合をつくるといった場合にも、個人主義者は敬意を表することを拒む。いわゆる「小グループ」の反逆も、小規模の集合主義以外のなにものでもなく、個人主義者の目から見たら、大規模な服従の文化的規範と違いはないのである。

美学は文化である。美学と文化は一体である。美学者は美を愛でるコメディーを演じる。

しかし慣習的・文化的な美を除いたら、美などはどこにもない。美は文化の純然たる分泌

物であり、腎臓に溜まる結石のようなものである。ただし、この美という結石はありもしない蜃気楼であり、子供騙しでしかない。

精神の有効的機能は、その流動性、推進力、つまりひとつの場所から他の場所へと次から次へと絶えず飛び移る性質によってもたらされる。それに対して、文化は固定化を叫び続ける。その作用は、思想の敏捷性を助けるのではなく、反対に思想の足を鎖でつなぎ思想を動かないようにする。文化と思想では、動きが逆である。思想は上げ潮であるが、文化は引き潮である。

文化の糧は「生産された物」であり、「生産すること」ではない。生産することから文化に至るまでのあいだに劣化が生じるが、それは生産という言葉の意味に関わる。つまり、生産が、生産するという行為ではなく生産された物を指示するときに、この劣化は起きるのである。概念をひっくり返す視線の移動、概念の能動的な面から受動的な面への移動、つくることからつくられたものへの移動、こういったことが問題なのだ。芸術創造はこういった逆転からも用心深く身を守らなくてはならない。芸術創造がおのれを振り返るのを

96

妨げるのに十分なほどの熱情的運動に促されていないなら、言い換えるなら、芸術創造が自らの「生産物」へ向ける視線が芸術創造をつき動かす動きを遅らせたり変質させたりすることがいっさいないようにすることに成功しないなら、芸術創造はその特徴を失い、吸気から呼気へと、つまり始まりから終焉へとその位置を変えることになるだろう。そして芸術創造は「美学」になるだろう（美学とは、言ってみれば、車輪が通ったあとの轍ではなく、車輪が通る前の轍なのだ）。

これは図式であり図式的要約であるが、ある人が、心を活気づけ魅了する興味深いデッサン——もちろん詩でもいいが——を描いた（そして人に見せた）としよう。しかしこれを美と呼べるだろうか。この種のものを美と呼び、美と考えることができるだろうか。それはありえないだろう。美という言葉は変幻自在に何でも飲み込んでしまう。大きなハムは美しい。きれいな水は美しい。なめらかな紙は美しい。しかし精神の産物はどうだろうか？　それはひとえに慣習の領域であり、この慣習を制度化するのは文化である。文化は、中国の皇帝が毎年の初めに帝国内で奏されるすべての音楽の音階を決定するのと同じように慣習を制度化する。美の観念は、もっとつつましく（しかしもっとはるかに豊かで）魅惑

的で興味深い観念に取って代わり、美とは違う形で魅力的で興味深いものでありうる多くの作品よりも文化になじむある種の作品に優先権を与える文化的目標を伝達する。そうであるがゆえに、想像力に栄養を与え精神に運動をもたらすものが、まだたくさん発見されるべく存在しているのである。しかし美はさらに多くのこと、まったく異なったことを導き入れようとする。すなわち美は集団の法となる様式を制定しようとするのである。美は指令を発し「排除する」機能を持つのだ。美は共同体を含意する。つまり美は私に与えられる命令であり、私を捕えて私の精神が高揚して好きなところに飛んでいかないように拘束する網なのだ。美が現れるとき、その後ろを双眼鏡で見たらいい。そこには、まず鞭を持った学者がいて、その後ろに憲兵がひかえている。もしあなたが生産したいのが「美」であるなら、あなたは彼らの側にいるということであり、彼らの商品陳列台に品物を提供し、彼らの祭壇に供物を提供するということである。

文化が捕捉力を発揮するのは「美」という言葉の言表を通してである。この言葉の意味は「客観的」存在として働く。この言葉はわれわれの選択ともわれわれの同意とも無関係だが、それを脅迫的に要求する上位の秩序──上からの支配──から切り離すことはでき

ない。それはわれわれの自由意志の「上に」君臨する。時間や機会の「上に」君臨する。それはわれわれの制定したものではないし、われわれの気分によって変えることができるものでもなく、神の勅令のようなものである。「好奇心」、「情熱」、「精神の躍動」といったものはわれわれの原動力であり、われわれの決定的な本性と結びついている（しかもわれわれ自身と同様に退廃や死滅とも結びついている）。しかし美はそうではない。美はこうした同じ原料から成ってはいない。美はすべてのものに先行して存在する。生そのものにすら先行する。美はわれわれが死んでも生き残る。美は天使の歌［キリスト教の神を讃える歌］や燃える茂み［『出エジプト記』に出てくる燃え続ける茂み］──シャステル教授［アンドレ・シャステル（一九一二〜一九九〇）。フランスの芸術史家でイタリ・ルネサンスの専門家］がソルボンヌ大学で星のように光る服を身にまとい、従者に取り巻かれて、その不易のドグマを（鞭を手に）顕示するもの──の直系である。

　長年にわたる「美」の測定尺度──古い係留ロープ、幻のような標柱──から身を解き放つと、健全な地平が見えてくる。それはあるがままの健康な状態だ。ここに精神の自由な領野が復活する。精神が「自らの」美を発明する自由、一定の正当性など気にかけるこ

となく自らを情熱的にかきたてるものへと飛ぶように向かう自由。かくして、美を固定した場所に留める拘束的な旧来の美の概念——集合的な美、全員のための美——は、無限の正当性の領野に場所を譲る。そこでは、あらゆる地点がそれを望む者のための場所となり、いたいかぎりその場所にいることができ、自分を魅了し熱狂させるものの正当性を保証する場所となる。かくして、かねて美と呼ばれていたものはひとつの場所でしかなかったが、いまやいたるところに現出し、ひとりひとりが美を呼び起こし、精神はかつてのように一定の美の命令に従わなくてもよくなる。各人は自分が見たいと思う美を自分の好みにあわせて自分のために呼び寄せるのである。自分のために呼び寄せるという言い方をしたが、それはなぜかと言うと、もし各人が他者のためにも呼び寄せようとしたら、美を捕捉し固定化することになり、つまるところ、文化の兵隊であるシャステル教授を呼び戻すことに帰着するからである。そうすると、この新たな場所に（長期にわたって）「芸術と文学の指導部」が再び据え付けられることになるだろう。思想を生き生きとさせるのは、可動性であり、絶えざる運動である。思想にとって「滞在延長」以上に有害なものはない。

ひとつの芸術作品は、それが状況のなかで占める位置、とくにそれが生産されたときに一般に流布している芸術やそれに先行する作品とどういう関係にあるかということによってしか、意味を持たない。そうであるがゆえに、このような密接不可分の状況から孤立したとき、その芸術作品はほとんどいっさいの意味を失うのである。また、わが民族とは異なった民族の芸術作品、われわれの生きている時代とは異なった時代の芸術作品、したがってそれが生まれた状況をわれわれが現在十分に感じ取ることができない芸術作品といったものは、われわれにとってあまり意味を持たないのである。

芸術作品の誘引性は、芸術作品の価値ではなく（価値という有害な言葉は避けよう）、ある「関係」から生まれるのである。そのときどきの文化に対する（異議申し立ての）関係である。もちろん、そこには異議申し立てすべき流行文化があることが前提である。既成秩序がなければ転覆もありえない。既成秩序の性質がどうであれ、重要なことはひとえに既成秩序は既成秩序なのだ。すでに君臨している既成秩序に取って代わって新しい秩序を打ち立てようとする者は、それゆえ不条理な試みをするだけのことである。それは鎖に繋がれた犬のようなもので、犬が繋がれている場所は変

わっても、鎖の長さは変わらないまま犬は繋がれ続けるのである。

われわれは自分の視角の単眼的機能によって、直接的かつ恒常的に——それと意識せずに——あらゆる作品（あるいはあらゆる行為やあらゆる人）に対する視線を普遍的視線と結びつけ、作品に対して、それが普遍化されうるか、「規範」になりうるか、という見方から判断を下す。そこには最初からわれわれの視線の変質が存在していて、視線は最初から文化主義化され歪められていて、作品の意味がその異例的性格のなかにこそあるとき、その歪みは歴然と現れることになる。つまりこの作品の異例性は徐々に一貫性を失い、規範として現出することになるのである。私は徐々にという言い方をしたが、ここに注意しなくてはならない。なぜなら、この作品がごく少数の人々にとっての規範になりつつあるにすぎないとしても、それはすでに作品の変質が始まっているということであり、それへの同意や考慮がすでに求められているということだからである。

社会秩序と文化のあいだにほとんど区別はない。どちらも同じ水源から発している。そして、多くの人が安易に考えるように、文化は社会秩序の一部門ではない。そうではなく

102

て、逆に社会秩序が文化の一部門なのである。社会秩序は社会的諸関係を支配する規則という特殊な（きわめて特殊な）場所への文化の適用である。そうであるがゆえに、社会秩序はまずその源にある文化を変えてからしか変えることはできないのである（社会秩序を社会秩序として変えることができると思っても、それはまったくの幻想あるいは無効にすぎない）。

芸術生産は——どんな行動とも同じように——他者への呼びかけでもある、と私は書いた。しかし、それは一体いかなる他者であろうか？　他者はきわめて多様な装いをしている。他者は海に放られた瓶が向かうはるか遠くの未知の暗い深淵のようなものだとも言えるし、逆に、ひとつの顔を持っていて、この顔はリアルな主体かあるいは架空の客体かのいずれかとして感じ取られるものでもある。他者は誰にとっても自己自身の客体化である。作家が自らの作品を差し向けるのは、場合によって、多数の群集（マルチチュード）であることもあれば、それとは別の限られた小集団（群集からわが身を区別し、自己分離の精神に集団的につき動かされた）であったり、あるいはまた、いまだ存在しない「仮説的」存在——つまり想像した者と似通った存在——であったりすることもある。これは空想上の他者であるが、空想にも「程度」があり、この点をよく銘記しなくてはならない。空想的

なものには、一貫性に程度があるように、程度がある。さらに言うなら、空想的なものはまた、時と場合によって、承認されたりもする。無意志的空想もあれば、決然たる空想もある。後者は、きわめて明晰な精神の産物であり、各人にとって現実や他者や「秩序」に相対する武器となる。

性愛の戯れの魅力が社会的タブーによって増大するように、異議申し立ての原動力は既成秩序の堅固さから養分を得る。そして既成秩序が強さを失うと緊張関係は低下する。泳ぎ手はストロークする水を必要とするのだ。

空想と建設的提案を対立的に捉えるのは間違っている。なぜなら空想は建設的提案の最前線に位置しているからである。部分的に「かってない」条項を含む提案が空想なのだ。思想を動かす（建設的な意味合いにおいて）最も効果的な手段は、思想を「かってない」状況に放り込むことである。

建設的なのは唯一ニヒリズムである。なぜなら、ニヒリズムは人を空想のなかに腰を落

ち着けるように導く唯一の道だからだ。諸条件のなかで少なくともひとつは現実的ではな
いところから生じる立場が空想と呼ばれるものである。文化によって届けられ言表される
諸条件が現実的なものと呼ばれるものだ。文化の財産目録のなかに記載されていない諸条
件が、非現実的で常軌を逸した「空想的」なものと呼ばれる。したがって、空想こそがわ
れわれを「壁の外」に導き、新鮮な空気を吸わせてくれる唯一のものなのである。「壁の
中」で行なわれるものごとは、すべて同じカードをシャッフルしているだけのことである。
新たな場を切り開く穿孔工事は空想によってなされる。空想はニヒリズムの分泌物であり、
その卵なのである。

　一〇万あるいは一億の考える（あるいは夢見る）頭は大群集（マルチチュード）である。
しかし、この群れとしての群集が突然社会的身体に変化し、数的存在としてのあり方を喪
失し、たったひとつの存在として一体化する微妙な瞬間に注意しよう。それはいったいど
んな種類の存在なのだろうか？　それは頭のない観念的な架空の存在ではないのか。その
とき、あらゆる声が沈黙し、おのれ自身の固有の生を剝ぎ取られたこのひとつの新たな存
在からのメッセージに道を譲ることになる。この身体がおのれに与える、あるいは与える

振りをする政治的体制は、何の変化ももたらさない。というのは、そこで優位に立つのは、あるひとつの身体のなかに集合したモル的精神であり、救済的な「分解」が訪れて、多数多様性（ミュルティプリシテ）、多声性（ポリフォニー）、不協和音の再活性化を復活させるまで、そのモル的精神の支配が続くからである。

国家観念が多数者の観念に取って代わるとき、そしてファラオ（王）の声が多数者の観念に取って代わるとき、あるいはもっと悪い場合は、血も涙もない恐るべき空虚の象徴（エンブレム）たる「ファラオ体制」の抽象的メッセージが多数者の観念に取って代わるとき（なぜもっと悪いかと言うと、ファラオは少なくともまだ多数者のうちの一人だからである）、一〇万の頭、一億の頭はたちどころに姿を消す。この遠くからのメッセージは何を伝えるのだろうか？　それはそこに居住する者のためにコード化された「ファラオ文化」を伝えるのである。居住者たちは象徴の栄光のためのリフレインを繰り返す。かくして、一〇万、一億の考える頭の代わりに、もはや一〇万、一億の代替物によって繰り返されるメッセージしか存在しなくなる。象徴（エンブレム）にとってはまことにもって都合のいいことである！　こうして居住者の存在は一掃されるのである。

公衆と空想の実践者とのあいだに起きる誤解は、空想の実践者が現実世界と想像世界の一般的区別を共有しながら、たとえば彼らがキャベツや若鶏や山などであると宣言するときに、こうした物の「現実の姿」はそれを口に出す者の意志に依存しているものではなくて、意志的理解の範囲外にあり絶対に問いに付すことはできないと信じていることに由来する。さて、公衆がそれは彼ら空想の実践者の取り違えであるとしてそれを笑うのに対して、これに異議申し立てをする空想の実践者もまた、公衆は自分の思想の元になっているあらゆる物や概念の非現実性を知らない、あらゆる物や概念は恣意的に決定されているのであり、そうした恣意的決定には集合的合意という根拠しかないとして、公衆の取り違えを笑う。しかし自分がキャベツだとか山であると信じる彼らの正当性は、彼ら自身からしか同意を得られない。目には目をと言おうか、彼らは社会が彼らに提示する選択よりも、彼ら自身の選択を優先するのである。しかし当然のことながら、彼らはその選択が彼らに求めるであろう代償を気にかけてはいる。

とくにわれわれの国の文化の場合、有用なものと無用なもの、実際的なものとユートピ

ア的なもの、良識的なものと不条理なものとのあいだに打ち立てられた高い壁が、すべて
の出口を塞いでいる。われわれは、有用で実際的で良識的に見えるものはわれわれの文化
によってそう見えるようにされているだけのことであるということを、十分意識していな
い。そういったものは全面的に文化による条件付けに依存しているのである。有用かいな
か、良識的か不条理かといった区分はまったく恣意的なものであり、文化による条件付け
の万力がゆるめられたら、いくらでも変更可能なのである。これは、愛煙家が強く感じる
パイプの有用性は愛煙家が煙草を吸う習慣をやめたらまったく意味を失うのと同じことで
ある。社会的理性はつねに有用性を持ち出すが、それはきわめて不安定な錯覚であり罠な
のである。

　転覆の立場は、それが規範にまで一般化するとき、もちろんそこで終焉する。そのとき、
転覆的立場は規定へと逆転する。しかし転覆の力は、その逆転が起きる以前に、その力を
共有する者の数が増えるにしたがって、徐々に弱まる。逆に、その数が少なくなるにした
がって、転覆の力は増大する。ひとりが自分だけのためにその立場を引き受けると、転覆
の力は最高度に達する。

個人と社会的身体との関係（そして創造と文化との関係）のための最良の解決は、おそらく（互いに束縛しあって）双方に受け入れ可能な規定を求めるのではなく、反対に対立を維持・強化することであろう。ユニゾンはつまらない音楽である。それぞれの声の特性と独立性を強化した方が、音楽は活性化する。ここでも、単一でどこでも通用する鍵への執着がわれわれを袋小路に導く。われわれはわれわれの伝統的な（単一主義的な）思考様式を変え、「複数性」のステップを踏むように誘われているのである。

個人的創造と社会的身体ならびにその文化との対立は、動脈を流れる血と静脈を流れる血との対立に例えることができるだろう。両方の血を混ぜると命がなくなることが知られている。芸術作品は血のような動きで命を吹き込まれている。この動きは作品のアイディアが湧いたときに活発になり、作品が生まれる。しかしそのあと、作品が公開され引き渡されると、たちまち沈滞し無効になる。ここから作品の深刻な変質（作品が完全に力を失っていっさいの意味を喪失するという）が生じるのだが、それは作者が作品を見せるためにつくり、まさに作品を構想し制作しているときに作品を見せるということを意識するならば、

なおさら深刻である。また、このとき、作者が自分が主役であるという自覚を持って社会的身体に対して対立感情を抱くのではなくて、逆に社会的身体を自分の作品の宛先として思い浮かべるなら、そして自らを社会的身体の構成要素と見なし、そうした方向に自らの思想と作風を向かわせるなら、ことはさらに深刻である。そのとき作品は、一個人から社会的身体への配達物ではなくて、社会的身体に向けた個人なるものの放射物となり、いわば社会的身体が（その四肢を動かして）おのれ自身に向けた作品、単なるブーメランあるいは何も見えない鏡の反射のような作品に堕するだろう。

社会的規定の作成に参加するように私が要請されているとして、私はそこに何も得るものが見えず、居心地の悪さ以外に何も感じない。それは、私は法を遵守すべきであり、法は全員によって遵守されるべきだという立場に私を閉じ込める。私が社会の株主としての立場を受け入れるやいなや、私は監視役になり、警察の手先になるということだ。警察官がもはや所轄署に集まっているのではなくて、付属代行機関に割り当てられ、ひとりひとりが警察官の帽子をかぶっているというのは、考えるだけでもぞっとする。

110

文化のさまざまな現れ方に対して異議申し立てをするささやかな反逆精神があちこちで見受けられる。しかし文化の重層的構造全体を見据え、その根底から文化全体に異議を申し立てる勇気のある人は希である。大半の人は文化の階層のひとつひとつに異議を唱えるだけで、そのため混乱して何がなんだかわからなくなってしまう。それは蠅が髭にからまって動けなくなってしまうのと似ている。

政治や公徳心のための、精神の恐るべき――ほとんど全員の――動員は、すべてのテーマ――倫理的、美学的、等々――にわたって、ものごとの「社会的」側面、社会的影響、社会的「射程」といったものに対する全員の見方を大きく変えた。個人名を持つ芸術作品や思想作品が、社会的次元で、文化という名前を持つその同族――笑うべき同族――に移行することを余儀なくされた。実際、五〇年前には、誰にとっても滑稽きわまりなく見えたこの「文化」というラベルが、その後承認されて圧倒的な高価値に切り替わったことを、われわれはいやおうなく目撃してきた。このラベルの君臨の仕上げは、「文化省」という役所が登場したことである。これが現状なのだ。

芸術作品を文化的性格で汚染させるものは、文化から直接生じるだけでなく、むしろそれが文化に向かってからだを向け、文化の原理と一体化し、文化の規定を利用しようとることから生じる。多くの人が間違っているのはそこだ。彼らは転覆は文化的装置に新たな様式を提供することだと思っている（あるいはそう思う振りをしている）。いわば、オートクチュールのデザイナーが客にすそ長のドレスのかわりに、「オーガンジーをあしらった浮浪者風のオーバーオールの刺激的なアンサンブル」などを最新流行として勧めるのと同じことだと、考えているのである。

　文化をじかに経験した者は文化を拒否しなくてはならない。だから私はここで教養ある人々に彼らの言葉で話しかけているのである。彼らに耳を傾けてもらうために、私は彼らの司法書司的言葉づかいを一貫して用いてきた。文化に対して異議申し立てする者、明確な敵対者が登場するのは、彼らのなかから、すなわち文化と身近に接し自らも文化を実践した者——それゆえ文化をよく知っていて文化に対して武装することができる者——のなかからである。

　激情的なアッティラ［フン族の王］がローマの貴族社会のなかで青年期を過ごしたあと、大義をもってタタール人の仲間に合流し、復讐の道を歩んだように。

反社会的なものと非社会的なものを同一視しないように注意しなくてはならない。反社会的なもののなかには、相争う二つの流れがある。ひとつが除去されるのではなくて、互いに反応しあうのである。反応もなく、何もなく、人もいないとなれば、それは疎外であ
る。（二つの流れがないなら、それはもはや流れがないということである。なぜなら、一方はもう一方との違いによってしか定義することはできず、したがって存在することはできないからである。）

　反社会的なものは、疎外が視野に入っている。疎外とは、人がその内側に入るとたちまち存在しなくなる場所と向き合っている体勢のことだ。人が向かっていく山（下から上に向かって行くとして）は、いったん頂上に達したら山でも何でもなくなる。われわれが移動しても山は変わらない、われわれの位置との関係がどうあろうと山は変わることなく存在している、という考えは誤りである。この誤った考えは、山という観念はわれわれがつくったものだということ、それはわれわれの頭のなかにしか——そしてわれわれがいる高度と山の高度との関係においてしか——根拠がないということを忘れているから生じるのである。そのように考える人がひとりもいなくなったら、そして谷に誰もいなくなったら、

そのような考えはいっさいの根拠を失うことになるのだ。登る人がいなくなれば——私が言いたいのは「頭で考えて」登る人のことだ——、山は存在しなくなるだろう。われわれが山と言うとき、もちろんわれわれは山という考え、山という観念を意味している。そうであるがゆえに私は、私が山に住んだなら（下から眺めるのではなく）、山は存在しなくなる、山はその存在の仕方を変えるだろう、と主張するのである。私の存在の仕方が変わるのではない。山の存在の仕方が変わるのである。私という存在は元のままとどまる。軸は私なのだ。私以外のものが変わるのである。

これまで書いてきたことは、私がずっと以前から書き付けていたメモに基づいている。私はそこで、「長い」射程を持った概念や原理を告発し、断片的思想やベクトル（方向）としてのみ有効な「短い」射程の原理をそれに取って代えようとした。われわれひとりひとりは軸であって、その軸が移動するにつれてその周りのすべてが変化するのである。軸がつねに同じ方向に進んでいくと、その先で北は南になる。ひとつの球体の上をすすんでいくのと同じだ。このことがすべてのシステムのなかで見えなくなっていて、われわれの思想を広範囲に歪めている。そのためわれわれの思想列車の衝突が起きて、われわれがわ

114

れわれの視覚や希望に一貫性をもたらそうとするとき、それが邪魔になってうまくいかないのである。この衝突は、われわれが使っている概念装置全体がいま現在われわれがいる場所に従属しているということを忘れていること、すべての概念は一時的なものであってわれわれがいる場所の座標軸の関数にすぎず、われわれの歩みにともなって変更されなくてはならないということを忘れていることに由来する。思想列車が互いにぶつかりあうというのは錯覚である。われわれはそう思い込んでいるが、思想列車が同じ時点に同じ場所で逆方向に行くということは絶対にない。実際には、思想列車は異なった場所でおのおの自分の方向に向かうのである。そしてその間に場所を変えるのはわれわれ自身にほかならない。そこには物理学者のいう相対性理論に類比しうるファクターがある（観察者がいる地点は絶えず移動する）。旋回運動をする世界にアプローチするには、回転する概念が必要なのだ。

同心円的に話を拡大しすぎて、本来の文化というテーマから遠ざかりすぎたようだ。ここで、もうひとつの入り口から文化にもどることにしよう。文化なき——したがって全面的に非社会的な——人間は、もちろん存在しない。それはユートピア的考えだ。あまり

教育を受けていないみすぼらしい人間を例に取ろう。その人間には文化はないのだろうか？ そんなことはあるまい。彼／彼女の頭の中は、たしかに数少ない貧しい家具しかない。しかし彼／彼女はそれを大切にし、一ミリたりとも動かそうとしない。次に、ソルボンヌの大学教授の頭の中に移ろう。彼らの頭ははるかに豊かなたくさんの家具で満たされている。彼らは誰よりも家具を大切にしている。しかし城主の場合、それを見せびらかすことが高じて、家具が彼にとって生きるための本当の理由になるので、貧しい人が自分の持ち物に執着する以上に、自分の持ち物に執着することになる。家具が多いか少ないかはどうでもいい。文化そのものについてではなく「文化化」について話そう。文化化の程度は字を読めない人も大学教授も同じである。問題は持ち物の多い少ないではなく、持ち物への愛着の強い弱いである。持ち物に対して教授が取る体勢である。教授はある時には、持ち物の保存にのめり込み、また別の時には、より身軽で独立的になるために持ち物を投げ捨てる――これはずいぶん希なことであるが。見せびらかしが好きか独立が好きかは人によって異なる。ここでちょっと複雑な話をしよう。見せびらかしは、公衆不在の隠遁的生活のなかでも起きる。つまり見せびら

かす者が、「架空の公衆」を想定して自分自身のためにこれを行なうことがあるのだ。われわれに見えている世界は、すべての場合において、われわれがそれに与える現実以外の現実を持たない架空のものなのだから、現実のものと架空のもののあいだには、いかなる違いもないのである。そしてわれわれはこの世界をいつでもわれわれの意志にしたがって変えることができるのだ（われわれがわれわれの家具から離れて、独立した立場を堅持するかぎり、それは可能なのである）。

以前、文化省の話をしたが、そのとき述べていたことは間違っていた。それはもっと正確に言うと、この省が担っているのは、「文化化」なのだということである。

豊穣な結果をもたらすのは、単なる文化的未開拓ではなく、文化への拒否であり異議申し立てである。文化的未開拓は、「文化化」に容易に捕えられ、捕えられた人間をソルボンヌのグロテスクな教授職やグロテスクな文学アカデミーに導くのだから、おそらく最も危険なものである。しかし、重視すべきは、反逆の体勢の堅固さとその広がりの大きさであることを強調しておこう。結局、その体勢が教養のある人間からもたらされようとそう

でなかろうと、たいした問題ではない。家具のイメージの話に戻るとすれば、それが貧弱な腰掛であろうと豪華な肘掛け椅子であろうと、それを投げ捨てる者は、とにかく所有への拒否という点では同じであり、これが唯一重要なことである。重要なのは「反対」の立場を取ることなのだ。

いまや、「脱文化化」の研究院をつくるべきであろう。一種のニヒリズムの体育館である。そこでは、超明晰な指導員によって、数年にわたる脱条件付けと脱神話化の教育が行なわれる。そして人々に堅固な否定的身体を付与し、文化的同意のまっただ中で、小さくても特別の集団をつくり、抗議の声を活性化するのである。昔の王は、すべての制度を笑い飛ばす「フール」(「道化」)と呼ばれる人物を近くに待らせていたと言われる。また、古代ローマの勝利者の凱旋行進のなかには、勝利者を罵倒する役割の人物が含まれていた、とされる。今日の社会も、文化の上に堅固に構築され、あらゆる転覆の動きを文化のために回収することができると言うのであれば、この体育館と専門家からなる集団を受け入れ、彼らを援助しなくてはならないだろう。そのとき、転覆の動きはまるごと文化のなかに吸収されるかもしれない。しかしそれは定かではない。やってみる価値はある。この学院で

118

は、あらゆる既成観念、あらゆる敬意を表される価値が問題に付され、われわれが気づかないうちに文化的条件付けが介入するわれわれの思想のメカニズムのすべてが告発される。そうすれば、われわれの精神装置の汚れが全部洗い落とされることになるだろう。頭にぎっしり詰まっていたガラクタが一掃されることになるだろう。こうして、われわれは適切な実践によって、「忘却」のもたらす活性化機能を方法論的に発展させることができるようになるだろう。

119　　文化は人を窒息させる

無作法の居場所（一九六七年パリ装飾美術館での展覧会カタログの序文）

いつの時代でもそうだが、われわれの時代も、流行や状況に与したある種の表現のあり方が優勢になる。ある種の表現形態が、その他のすべての表現形態を排除して、注目され敬意を払われる。そして最終的にその表現形態だけが唯一可能で確固たるものと見なされることになるが、これは間違っている。すべての芸術家が、それは外見だけの話であると考えずに、またそれ以外にも受容可能な表現の道が無数にあることを見失って、そうした表現形態の航路に追随する。文化的芸術の場を形成するこの狭隘な航路の誘引力はきわめて強いため、それとは別の道を追求する作品は知覚されることもなく、人間の耳に聞こえない超音波のような様相を呈する。そしてそうした作品は、「子どもや原始人や狂人の見下された芸術目録」に配属され、文化的芸術に至る初期段階の無器用で未熟な表現であ

るとか、そうでなければ異常な表現であるとかいった、まったく誤った考えをもたらして
いる。このような目録に属するすべての作品に共通性があると見なしている人たちがいる
が、それは欺瞞以外のなにものでもない。慣習的な芸術が通る狭隘で恣意的な畝を知らな
いということだけが、これらの作品の共通性である。そしてこれらの作品は、文化の大道
がその存在すら忘れさせるほどまで危機に陥れた巨大な領土のなかを、自由に行き交って
いるのである。

文化的芸術は多様であり、それとは無縁のすべての芸術形態は画一的であるという印象
の元にあるのは、視覚的な錯覚と慣習に対する距離感の欠如である。慣習に近寄り過ぎる
と視界がゆがみ、慣習から遠ざかるとすべてがぼんやりしてくる。実際には、皮相で画一
的なのは文化的芸術なのであり、芸術的形態は別の仕方で無限の多様性を秘めているので
ある。

一九四五年から始まったアール・ブリュット・コレクションは、文化的環境とは無縁で
その影響を免れている人々の作品から構成されている。これらの作品の作者は大部分が初
歩的教育しか受けていない。なかには、記憶を失ったため、あるいは強い精神的矛盾のた

122

め、文化の磁場から外れていて、無垢の豊穣性を見いだした者もいる。

われわれは、昔ながらの定型的考え方とは逆に、芸術創造の推進力は例外的な才能を持っ
た個人の特権ではなく、誰のなかにも豊かに潜んでいるものであると考えている。しかし
そうした芸術創造の推進力は、社会的同調や既成の神話への敬意などによって抑制され、
変質し、偽造されているのである。ついでに言うなら、われわれは、文化的芸術そのもの
が、こうした既成の神話への敬意に悩まされていると考えている。文化的芸術もまた、そ
の大部分が、条件付けられ、偽造されているのである。われわれのくわだての目的は、こ
うした条件付けから可能な限り逃れた作品の探索、われわれが慣れ親しんでいる作品とは
根底的に異なった、かつて例のない精神的境位から生まれた作品の探索である。

「芸術家」には「天賦の才能」があるという考えが広く流布している一方、その才能を
純粋に自由自在に発揮する者、そのために社会的条件付けからわが身を解き放つ者——少
なくともそこから十分な距離を取る者——は、きわめて希である。この自己解放には非社
会的精神、社会学者が疎外された者と呼ぶ立ち位置が必要とされる。そしてこの精神こそ
が、あらゆる創造・発明の原動力であると、われわれには思われる。刷新的創造者は、本
質的に他者を満足させることに満足しない者、したがって既成のものごとに反対の立場を

貫く者なのである。

　非順応主義を賞賛すべきか非難すべきかという判断は、モラリストに任せよう。公益を利するか害するかという問題は、われわれの関心事ではない。われわれはただ、既成の価値観に対する反対者の存在は、いかなる集団のなかでも、きわめて健全な役割を果たすと考えたいのだ。しかし、ここはこの考えを詳説する場ではない。

　規範から脱し芸術に新しい道を切り開く作品を好むわれわれは、われわれの探究の舵を、あらゆる分野で社会的因習に頑固に逆らいながら、芸術創造に必要な自己疎外の気分に鼓舞された個人に出会うことができる最良の機会があると思われる方向に向けた。これは、まさに長年疎外とか狂気という言葉で指し示されてきた人々の作品を求める方向にわれわれを導いた。彼らは個人主義に強烈にのめり込み、その一貫性を誰よりも推し進めたため、社会生活に不適格であると烙印を押され収容所に閉じ込められた人々である。われわれはそこで、とてつもなく創意に富んだ作品を見いだした（もちろん、こういったケースは希なことではあるが）。それは、われわれが知っているかぎり、最も明晰に考え抜かれ、最も方法的に構築され統御された作品だった。

　収容所には非社会的な人々が他所よりもたくさん、しかもだいたいありのままの姿で存

在していたので、またそこに行き渡る無為の時間やあらゆる祝祭的気分を奪われた孤独が芸術生産に好都合のファクターとして働いていたので、われわれのこの探究は比較的容易に行なうことができた。その結果、ここに集まった作品の多く——半分ほど——は警察や精神科医が社会性がなく市民生活に適さないと烙印を押した人々の作品である。

しかしながら、ここに展示された作品を——そしてまた、大きな精神病院に収容されている不幸な経歴の持ち主たちの作品である場合も同様だが——病理的な性格のものとして正当化することができると考えるのは誤りである。市民社会で当たり前のごとく受け入れられている医者たちによってひとたび烙印を押されると、彼らが考えていること、彼らが言うこととやつくりだすものはすべて、もはや一顧だにされなくなる。われわれが反対するのはまさにこうした考えである。狂気の問題を考えるとき大事なことは、要するにこの問題が社会的指標以外の指標をほとんど持っていないということを全面的かつ原理的に考え直すことであろう。市民社会の都市は、もちろん、都市の平穏を攪乱する者を排除すること、そして社会的因習を問題に付す者、民族国家の文化的構成を要請する制度に同調することを拒む者を追い出し失墜させることで成り立っている。国家の将校たちは、当然にも、共同体のすべての成員にこの文化を教え込み強制し、これを邪魔する者は異常であり落ち

こぼれであると宣言する。しかしわれわれの見方は違う。われわれは文化的芸術に無縁な――そして文化が擬態を通しておのれの身を閉ざし真実に目をつぶっている状態から解放された思考様式に属する――芸術作品を探し求めているのだ。

いずれにしろ、健全で道徳にかなった芸術に対立する「病理的」芸術という概念は、まったく根拠のないものだとわれわれには思われる。それは、「正常性」の定義が恣意的で無内容なものであるという理由からだけではなく、正常性から逸脱する仕方はきわめて多様であり、一括りにすることは馬鹿げているからである。それは植物を椿とその他のすべての植物という二つのカテゴリーに分類する植物学のようなものである。収容所に強制的に入れるためのさまざまな理由が用意されている。たとえば、ものを十分に考えないとか、逆に考えすぎるとか、想像力が欠けているとか、逆に想像力を過剰に発揮しすぎる、といったようなものであるが、そもそも過剰と過少を一緒くたにすることなど、何の意味もなさない。

芸術から期待されるのは、それが「正常」であることでは絶対にない。逆に、芸術はできるかぎり前代未聞で意外なものであることを期待されるのである。このことに反論する者はおそらくあまりいないだろう。芸術はまた想像力豊かであることを求められる。そ

うであるがゆえに、「過剰に」意外性と想像力に富んでいる作品が非難されたり、それゆえ「病理的」芸術として位置づけられることは、まことにもって笑止千万なのである。これに一貫性を持たそうとしたら、いっそのこと、芸術創造は、それがどこに出現しようと、つねにすべて病理的なものであると言明した方がまだしもましだろう。結局、国家の将校たちが言う意味における正常な人間とは、事務所や工場で働き、日曜日にスタジアムに行ったりテレビを見たりする人間のことなのである。そうした人間は絵を描こうとは思わないし、仮に絵を描こうとするとしても、人から勧められたやり方でしか描かないだろう。

すぐれて非順応的な人々、条件に縛られていない個性的思想の旗手、想像的世界に没頭する人々、教え込まれることを拒否する人々、われわれの探究をこういった人々のなかに導いたのは、ひとえに頭脳による創造がその「生の」（ブリュット）純粋さ──「ブリュット」という言い方でわれわれが意味するのは、文化や文化的芸術の集中的影響を免れている──を保ったまま、まったく自然かつ無垢の様相で現れている代表的作品に出会いたいというわれわれの欲望によるものである。ただし、そうした作品は、ここでは全部ではなく一部である。というのは、ここに展示されている作品［当時のカタログによると全部で七五人、六八〇点の作品が展示された］は、一部は社会的ステイタスは申

127　　［付属資料］無作法の居場所

し分なく、精神的状態も問題視されていない作家たちの手になるものだからである。しかしながら、そうした作家たちの作品と、「病人」とされている作家たちの作品とのあいだに根本的な違いはまったくなく、両者を異なった目で見るように誘うものは何もない。

最後に、いかに転覆的なものに見えようとも、われわれの思想をもう一度表明しておこう。われわれは文化的芸術を崇敬することを拒否するだけでなく、またここに展示された作品を文化的芸術よりも受け入れがたいものと見なすことを拒否するだけでなく、逆に、これらの作品は、孤独と正真正銘の純粋な創造的衝動（競争とか誉められたいとか社会的出世をしたいといった邪心の介入する余地のない）の果実であり、それゆえ職業的芸術家の作品よりも貴重なものであることを強く感じている。こうした作家たちが全身でかつ高い強度で生きた熱狂の産物と慣れ親しんできたわれわれにとって、文化的芸術はそうした作品と比べて、浮薄な社会の戯れ、偽りの装飾的見世物にみえるとしか言いようがない。

一九六七年二月

訳者あとがき

　本書は、Jean Debuffet, *Asphyxiante culture*, Jean-Jacques Pauvert, 1968. の全訳に、ジャン・デュビュッフェが一九六七年にパリの装飾美術館で催された「アール・ブリュット選抜展」の「展覧会カタログ」のために書いた「序文」（PLACE A L'INCIVISME）を付属論文として追加したものである。

　本訳書の企画は、もともと京都の「ギャルリー宮脇」の宮脇豊さんと翻訳家の久保田亮さんの発案から始まったものであるが、久保田さんが目を患い視力が低下して翻訳に取り組めなくなったため、私が代打として引き継いだものである。

　宮脇さんとは、三年前に人文書院から拙訳で刊行したミシェル・テヴォーの『アール・ブリュット——野生芸術の真髄』の刊行以来懇意にしていて、今回の企画もテヴォーの訳

129

さて、デュビュッフェと言えば、二〇世紀現代美術の軌跡に大きな影響を与えた画家として有名であるが、最近は一時期ほどの高い知名度はなく、むしろ知る人ぞ知る画家といった部類に属するようになっている。しかし他方で、デュビュッフェは、近年脚光を浴びている「アール・ブリュット」の発見者・命名者として改めて注目されている思想家でもある。本書『文化は人を窒息させる』を読み解くうえで、この「アール・ブリュット」の「元祖」としてのデュビュッフェを念頭に置くことが重要である。

　ミシェル・テヴォーは、『アール・ブリュット』（原著は一九七五年刊行）の第一章を、次のように書き出している。

　アール・ブリュットとは何か？　この問いはジャン・デュビュッフェに向けるのがふさわしいだろう。というのは、彼をアール・ブリュットの〝発明者〟とみなすことができるからである。それは二つの意味においてそうである。まずデュビュッフェがこの概念をつくったからであり、アール・ブリュットと命名された作品の大半を発見したのも彼だからである。デュビュッフェはアール・ブリュットを次のように定義している。「自

　書同様、人文書院の松岡さんに依頼して快く引き受けてもらったしだいである。

然発生的でかつ強力に発明的な性格を持ったあらゆる種類——デッサン、絵画、刺繡、造型あるいは彫刻された像、等々——の作品、慣習的に芸術と呼ばれるものや紋切型の文化の影響をほとんど受けていなくて、職業的芸術界とは無縁の無名の人々の手になる作品」。

またデュビュッフェ自身も、テヴォーのこの本に寄せた「序文」の冒頭で次のように記している。

職業的芸術家の作品に対する敬意は鑑賞者にある条件付けを行なうことになる。つまり、大衆は美術館やギャラリーに飾ってある作品、あるいはそれと同じような規範や同じような表現手段でつくられた作品しか受け入れられなくなり、無知によってであれ頑固さによってであれ一般に流布している規範に従わない作品は、無視されるか見下される。そうした作品はせいぜいのところマージナルな芸術として位置づけられるのが落ちである。しかしながら、このような見方は誤りと言ってよい。創造は自由な発案に基づくものであり、それを独占しようとする世界よりも普通の人々の匿名的世界のなかにおいて、

より高い強度でもって発現するとも言えるだろう。そうした創造は健全かつ豊穣な状態であると言ってもよい。なぜなら、それは称賛や利益をいっさい顧慮することなく、ひとえに純粋な喜びのために行なわれるからである。それに対して、鳴物入りで紹介される職業芸術家の創造活動は、しばしば創造性の強度を欠き偽造された見せかけの創造にすぎない。してみると、こちらの方がマージナルという名に値する文化的芸術と言わねばなるまい。

まさしくここに、デュビュッフェが本書『文化は人を窒息させる』を書いた——書かざるをえなかった——根元的思想が簡潔に示されている。つまり本書は、アール・ブリュットの発見者＝命名者＝発明者たるデュビュッフェが、自らの思想的拠点をそこに置きながら、彼が「文化的芸術」と呼ぶ既成の規範の枠内にとどまる芸術を批判し、かつそうした芸術を繁茂させる背景をなす「文化という制度」を厳しく批判した乾坤一擲の快著と言えるのである。

本書の持つ意義をいささか性急かつ単純にまとめすぎかもしれない。ジャン・デュビュッフェ（一九〇一〜一九八五）という二〇世紀芸術の変遷を生きた特異な創造者（実作

者かつ理論家）の思想が見事に結晶化した本書の今日的位置づけを、もう少し綿密に行なう必要があるだろう。

　デュビュッフェがいかなる人物であり、いかなる足跡をたどり、いかなる自己矛盾をかかえていたかという点については、日本における唯一の本格的デュビュッフェ論である末永照和著『評伝ジャン・デュビュッフェ──アール・ブリュットの探究者』（青土社、二〇一二年）に詳しく書かれているので、屋上屋を重ねる愚は避けたい。この本は掛け値なしの傑作評伝であり、多くの人に読んでもらいたい本である。ついでに記しておくといいと思う。『現代世界の美術20　デュビュッフェ』（集英社、一九八六年）。この本には、美術家としてのデュビュッフェについては、とりあえず以下の書物を参照していただくといいデュビュッフェの足跡が多くの図版と針生一郎の秀逸な解説とともに紹介されている。

　いま私は、デュビュッフェの「自己矛盾」と記したが、それはもちろん主に、デュビュッフェが「アール・ブリュット」の命名者である一方、自身は「アール・ブリュット」の作家ではなく、一般に彼が批判している「文化的芸術」に連なる作家として位置づけられているという、彼の二重的立場に由来する。デュビュッフェは、いわばこの両者のあいだの「溝」に立ち続けながら創作し思索した希有な人物なのである。そして、そのような立場は

彼の豊穣な作品と思想が生み出されていく源泉でもある。しかし、この二重性は、他方で、彼の「自己矛盾」をももたらす。本書を書いたあと、デュビュッフェは、戦後一貫してデュビュッフェを支持し親友として活動した美術評論家ガエタン・ピコンとのつらい軋轢を経験している。このことに関しては、ピコンの著書『芸術の手相』末永照和訳、法政大学出版局、一九八九年）を参照していただくとして、ここではくわしく触れないが、要するにピコンは本書におけるデュビュッフェの「文化」に対する全面否定に直面して、それは自己矛盾にも通じるのではないかと異論を唱えたのである。この点はたしかに、さまざまな論点をふくんでいて、デュビュッフェの思想を検討するとき、重要な考えどころではある。

しかし、私としては、ここではこのパスカルの『パンセ』のように「断章」風に書かれた「整然たる覚え書き」の今日的意義について若干の私見を述べるにとどめて、訳者としての任を果たしたいと思う。

まず本書が一九六八年に刊行されていることを念頭に置かねばならない。あの世界的な反乱の季節である。フランスつまりデュビュッフェの母国では、「五月革命」と称される大規模な社会的反乱が起きたことは周知のところであろう。しかしデュビュッフェがこの「覚え書き」を刊行したのは「五月革命」に触発されたからではない（のちに、本人自身も

「五月革命」とのつながりを否定している）。むしろ逆といったほうがいい。これについては後述するが、要するにデュビュッフェの方が「五月革命の思想」に先行していたというこ
とである。

　デュビュッフェがアール・ブリュットという言葉を最初に記したのは、「旅先のローザンヌからジュネーヴ在住の画家ルネ・オーベルジョノワにあてた一九四五年八月二八日付の手紙である」（前記末永著『評伝』参照）。そしてデュビュッフェは、戦後一貫して、自らの創作活動と並行して、アール・ブリュットの発掘・擁護に努める。一九六七年（四月～六月）にパリの装飾美術館で催された「アール・ブリュット展」は、そうしたデュビュッフェのアール・ブリュット関連活動の最初の集大成であり、そのときのカタログの「序文」を本書の付属論文として付加したのは、本書がアール・ブリュットについてのデュビュッフェの思想的立場と共通の土俵に立って書かれたものであることを強調するためである。

　したがって、アール・ブリュット擁護と関連するかたちで、デュビュッフェが本書で披歴している「反文化的立場」は、六八年よりもはるか以前から醸成されたものであることは明らかである。実際、デュビュッフェは一九五一年にアメリカのシカゴで「反文化的立

場」と題した講演を行なっている。これはデュビュッフェの戦後の著作のアンソロジーと
して一九七三年にガリマール社から出版された〈L'homme du commun à l'ouvrage〉と
いう著書のなかに収録されている。ちなみに、この本の表題は日本語に意訳すると、「物
作りする普通の人」とでもなるが、これはアール・ブリュットの作者を含む「普通の人」
こそが「文化的芸術」に勝る創造者たりうるというデュビュッフェの思想を表わしている。

しかし、デュビュッフェはのちに、本当の創造の担い手は「普通の人」であるのに、「普
通の人」がそのことをなかなか理解しないというジレンマをも表明している。このことは、
大衆と革命との関係に置き換えてみると興味深い。革命は大衆が起こすものなのに、大衆
はそのことをなかなか理解しない、というわけである。ことほどさように、本書における
デュビュッフェの思索的記述には、「文化的芸術」批判あるいは「文化体制」批判の次元
を超えて、社会的権力・社会体制・社会秩序といったものの成り立ちに関するきわめて奥
深い洞察が含まれている。しかも、そうした洞察が独自の卓抜な比喩とレトリックで表現
されていることも本書の魅力のひとつである。

　ともあれ、デュビュッフェの「転覆思想」は六八年に突然発現したものではなく、彼が
生きた戦後フランスの社会体制・文化体制のなかで、ゆっくりと発酵を重ねた末に、六八

年に凝縮的に顕在化したものであることはまちがいない。したがって、フーコーやドゥルー
ズ、ガタリなど六八年の反乱と共鳴した革新的思想は、むしろデュビュッフェを「元祖」
としているとみなしても過言ではないであろう。たとえ彼らがデュビュッフェから直接的
影響を受けていなくても（フーコーやガタリの思想が醸成されていった一九五〇年代から六〇年
代にかけて、彼らがどこかでデュビュッフェと交錯していることはまちがいない。ちなみにガタ
リの兄貴分ジャン・ウリがデュビュッフェと知り合いであったことは、私がミシェル・テヴォーの
『アール・ブリュット』の「訳者あとがき」に記したとおりである）、本書の随所に（いちいち引
用はしないが）彼らの思想とデュビュッフェの思想が共鳴している姿を見いだすことができ
る。いずれにしろ、本書に体現されているデュビュッフェのこのうえなくラディカルな文
化体制批判が、一九六〇年代ラディカリズムの最前線に位置していることに異論はあるまい。

しかし、周知のごとく、一九七〇年代以降、逆コースの反動の波が高まり、六〇年代ラディ
カリズムは、八〇年代から今日にかけて、「新自由主義」という名の無慈悲な政治経済体制
に飲み込まれ、いまや跡形もなく消え去ったかの感がある。なぜこういう事態が生じたのか。
それを解く鍵も本書におけるデュビュッフェの社会的文化批判のなかに見いだすことができる。

デュビュッフェは、本書で幾度となく、自分は「個人主義者」であると宣言し、その立場

からラディカルな社会的文化批判を展開している。思えば、新自由主義も社会文化的に「個人主義」のイデオロギーに依拠している。しかし新自由主義の推奨する「個人主義」は支配的社会文化体制が公的責任を回避するための方便であり、そうであるがゆえに社会の「公的責任」ではなく、個人の「自己責任」を強調する詭弁が横行し、差別的階級社会の深化、格差社会の到来を招いているのである。新自由主義の唱える個人主義は、一見個人主義のように見えても本当は個人主義ではなくて、いわば個人があらかじめ支配体制に絡め取られ飼い慣らされた次元で成立する個人主義であると言わねばならない。これは言葉は同じでも、デュビュッフェの言う個人主義とは真反対の個人主義であり、それがなぜ現在当たり前のごとく個人主義として錯視されるのかというカラクリもまた、本書のデュビュッフェの記述を読めば明らかになるだろう。デュビュッフェの言う個人主義は、まさに「アール・ブリュット」がそうであるように、支配的社会文化体制に「飼い慣らされない」場所、そうした体制から逸脱したところに成立する個人主義なのである。

この半世紀で「個人主義」という言葉の意味が歪曲されたカラクリは、「文化」という言葉という言葉の場合は歪曲されたというよりも、新自由主義の下でかつて以上にその支配的強度が高まったと言う方が妥当だろう。いまや、何でもかんで

も「文化」という言葉を冠すれば社会的に合意が得られ、正当化されるような風潮が起きている。それは「スポーツも文化だ」というスローガンで推進されているオリンピックの開催に向けた動きに如実に現れている（これは「パラリンピック」にかこつけて「アール・ブリュット」を持ち上げようという理不尽な珍現象まで生み出している。これこそまさに、アール・ブリュットを文化的芸術のなかに回収しようとするくわだてであり、デュビュッフェが本書で厳しく批判していることにほかならない）。文化という言葉が人間の活動の全領域にまで及び、個人を「窒息させつつある」現状を見るにつけ、なによりもデュビュッフェの言う「普通の人間」が息を吹き返すために、本書におけるデュビュッフェの文化批判に今一度立ち返る必要があることを痛感する。

末永照和によると、ドイツの美学・哲学者ヴォルフガング・ヴェルシュは、デュビュッフェが行なった西洋文化の「人間中心主義、論理中心主義、単一的意味、視覚の優越」に対する四通りの批判こそ、「ポスト構造主義の中心的問題点を言い表したものだ」と指摘しているという（『評伝』参照）。付け加えるなら、とりわけフランスのポスト構造主義が唱えた「主体は歴史的・自然的与件ではなくて、心理学的ならびに社会的プロセスの産物である」という認識を、デュビュッフェは本書ですでに示しているのである。

本書は一九六〇年代ラディカリズムの極致を体現する「文化革命宣言」である。支配的文化の強度が極限にまで高まり、社会の鋳型にはめられたまやかしの個人主義が横行するいまこそ、その趨勢を逆転し、「普通の人間」としての個人のあたりまえの世界を回復するために、このデュビュッフェの「たったひとりの反乱」の意味をわれわれひとりひとりが噛み締めなければならないと思う。

本書の原著は一九六八年に刊行されたあと、一九八六年に出版社を変えて再版されているが、本訳書は一九六八年版に基づいて訳出したことを明記しておく。なお、本書は、一九七〇年に早くもイタリア語版が刊行されたのを皮切りに、ポルトガル語版、スペイン語版、英語版などが、断続的に刊行されている。なぜか、日本語版はこれが最初であるが、「アール・ブリュット」の作品と同様に、半世紀のあいだ発見されるべく地下で息をし続けていたのだろう。

二〇二〇年二月

杉村昌昭

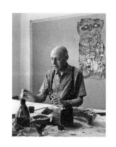

著者略歴

ジャン・デュビュッフェ（Jean Dubuffet）
1901 年生まれ。フランスの画家。ル・アーブルのワイン商
の家に生まれる。ほぼ独学で絵画制作をはじめ、40 歳を過
ぎて画家に専念しアンフォルメルの先駆けとなる作品を発
表。「生（き）の芸術」を意味する「アール・ブリュット」
という言葉を生み出し、作品の収集も始める。1976 年スイス・
ローザンヌにアール・ブリュット・コレクションを開設。文
筆家でもあり多数の文章を残している。1985 年没。本書が
初の邦訳。

訳者略歴

杉村昌昭（すぎむら　まさあき）
1945 年生まれ。名古屋大学大学院文学研究科修士課程修了
（仏文学専攻）。現在、龍谷大学名誉教授。著書に『漂流する
戦後』（インパクト出版会、1988）、『資本主義と横断性』（イ
ンパクト出版会、1995）、『分裂共生論』（人文書院、2005）、
共編著に『既成概念をぶち壊せ！』（晃洋書房、2016）がある。
訳書多数。近年の翻訳に、テヴォー『アール・ブリュット』（人
文書院、2017）、アリエズ＆ラッツァラート『戦争と資本』（共
訳、作品社、2019）、ビフォ『フューチャビリティー』（法政
大学出版局、2019）、テヴォー『誤解としての芸術』（ミネル
ヴァ書房、2019）などがある。

文化は人を窒息させる
デュビュッフェ式《反文化宣言》

二〇二〇年五月二〇日　初版第一刷印刷
二〇二〇年五月三〇日　初版第一刷発行

著　者　ジャン・デュビュッフェ
訳　者　杉村昌昭
発行者　渡辺博史
発行所　人文書院
〒六一二-八四四七
京都市伏見区竹田西内畑町九
電話〇七五・六〇三・一三四四
振替〇一〇〇〇-八-一一〇三
装　幀　間村俊一
印刷所　モリモト印刷株式会社

落丁・乱丁本は小社送料負担にてお取り替えいたします

ミシェル・テヴォー著／杉村昌昭訳

アール・ブリュット
「生(き)の芸術」のバイブル

野生芸術の真髄　　四八〇〇円

作家たちの溢れる創造力の秘密を鮮やかに解き明かし、芸術界のみならず思想界にも強大な影響を与えたアール・ブリュット論の古典的名著、ついに邦訳。さらば既成芸術！「この本におけるわれわれの意図は、アール・ブリュットの全体的パースペクティブを提供するとともに、そのいくつかの特殊性を明らかにすることである。」（序言より）